国家出版基金项目
NATIONAL PUBLICATION FOUNDATION

『十三五』国家重点出版物出版规划项目

The Art of
Chinese
Silks

SUI AND
TANG
DYNASTIES

隋唐

中国历代丝绸艺术

赵　丰◎总主编

徐　铮◎著

浙江大学出版社
ZHEJIANG UNIVERSITY PRESS

图书在版编目（CIP）数据

中国历代丝绸艺术. 隋唐 / 赵丰总主编；徐铮著. —
杭州 : 浙江大学出版社，2021.6
ISBN 978-7-308-20723-2

Ⅰ. ①中… Ⅱ. ①赵… ②徐… Ⅲ. ①丝绸—文化史
—中国—隋唐时代　Ⅳ. ①TS14-092

中国版本图书馆CIP数据核字（2020）第208426号

中国历代丝绸艺术·隋唐

赵　丰　总主编　　徐　铮　著

丛书策划	张　琛
丛书主持	包灵灵
责任编辑	诸葛勤
责任校对	赵　珏
封面设计	程　晨
出版发行	浙江大学出版社
	（杭州市天目山路148号　　邮政编码　310007）
	（网址：http://www.zjupress.com）
排　　版	杭州林智广告有限公司
印　　刷	浙江影天印业有限公司
开　　本	889mm×1194mm　1/24
印　　张	7
字　　数	120千
版 印 次	2021年6月第1版　2021年6月第1次印刷
书　　号	ISBN 978-7-308-20723-2
定　　价	68.00元

　　2018 年，我们"中国丝绸文物分析与设计素材再造关键技术研究与应用"的项目团队和浙江大学出版社合作出版了国家出版基金项目成果"中国古代丝绸设计素材图系"（以下简称"图系"），又马上投入了再编一套 10 卷本丛书的准备工作中，即国家出版基金项目和"十三五"国家重点出版物出版规划项目成果"中国历代丝绸艺术丛书"。

　　以前由我经手所著或主编的中国丝绸艺术主题的出版物有三种。最早的是一册《丝绸艺术史》，1992 年由浙江美术学院出版社出版，2005 年增订成为《中国丝绸艺术史》，由文物出版社出版。但这事实上是一本教材，用于丝绸纺织或染织美术类的教学，分门别类，细细道来，用的彩图不多，大多是线描的黑白图，适合学生对照查阅。后来是 2012 年的一部大书《中国丝绸艺术》，由中国的外文出版社和美国的耶鲁大学出版社联合出版，事实上，耶鲁大学出版社出的是英文版，外文出版社出的是中文版。中文版由我和我的老师、美国大都会艺术博物馆亚洲艺术部主任屈志仁先生担任主编，写作由国内外七八位学者合作担纲，书的内容

翔实，图文并茂。但问题是实在太重，一般情况下必须平平整整地摊放在书桌上翻阅才行。第三种就是我们和浙江大学出版社合作的"图系"，共有10卷，此外还包括2020年出版的《中国丝绸设计（精选版）》，用了大量古代丝绸文物的复原图，经过我们的研究、拼合、复原、描绘等过程，呈现的是一幅幅可用于当代工艺再设计创作的图案，比较适合查阅。如今，如果我们想再编一套不一样的有关中国丝绸艺术史的出版物，我希望它是一种小手册，类似于日本出版的美术系列，有一个大的统称，却基本可以按时代分成10卷，每一卷都便于写，便于携，便于读。于是我们便有了这一套新形式的"中国历代丝绸艺术丛书"。

当然，这种出版物的基础还是我们的"图系"。首先，"图系"让我们组成了一支队伍，这支队伍中有来自中国丝绸博物馆、东华大学、浙江理工大学、浙江工业大学、安徽工程大学、北京服装学院、浙江纺织服装职业技术学院等的教师，他们大多是我的学生，我们一起学习，一起工作，有着比较相似的学术训练和知识基础。其次，"图系"让我们积累了大量的基础资料，特别是丝绸实物的资料。在"图系"项目中，我们收集了上万件中国古代丝绸文物的信息，但大部分只是把复原绘制的图案用于"图系"，真正的文物被隐藏在了"图系"的背后。再次，在"图系"中，我们虽然已按时代进行了梳理，但因为"图系"的工作目标是对图案进行收集整理和分类，所以我们大多是按图案的品种属性进行分卷的，如锦绣、绒毯、小件绣品、装裱锦绫、暗花，不能很好地反映丝绸艺术的时代特征和演变过程。最后，我们决定，在这一套"中国历代丝绸艺术丛书"中，我们就以时代为界线，

将丛书分为 10 卷，几乎每卷都有相对明确的年代，如汉魏、隋唐、宋代、辽金、元代、明代、清代。为更好地反映中国明清时期的丝绸艺术风格，另有宫廷刺绣和民间刺绣两卷，此外还有同样承载了关于古代服饰或丝绸艺术丰富信息的图像一卷。

从内容上看，"中国历代丝绸艺术丛书"显得更为系统一些。我们勾画了中国各时期各种类丝绸艺术的发展框架，叙述了丝绸图案的艺术风格及其背后的文化内涵。我们梳理和剖析了中国丝绸文物绚丽多彩的悠久历史、深沉的文化与寓意，这些丝绸文物反映了中国古代社会的思想观念、宗教信仰、生活习俗和审美情趣，充分体现了古人的聪明才智。在表达形式上，这套丛书的文字叙述分析更为丰富细致，更为通俗易读，兼具学术性与普及性。每卷还精选了约 200 幅图片，以文物图为主，兼收纹样复原图，使此丛书与"图系"的区别更为明确一些。我们也特别加上了包含纹样信息的文物名称和出土信息等的图片注释，并在每卷书正文之后尽可能提供了图片来源，便于读者索引。此外，丛书策划伊始就确定以中文版、英文版两种形式出版，让丝绸成为中国文化和海外文化相互传递和交融的媒介。在装帧风格上，有别于"图系"那样的大开本，这套丛书以轻巧的小开本形式呈现。一卷在手，并不很大，方便携带和阅读，希望能为读者朋友带来新的阅读体验。

我们团队和浙江大学出版社的合作颇早颇多，这里我要感谢浙江大学出版社前任社长鲁东明教授。东明是计算机专家，却一直与文化遗产结缘，特别致力于丝绸之路石窟寺观壁画和丝绸文物的数字化保护。我们双方从 2016 年起就开始合作建设国家文

化产业发展专项资金重大项目"中国丝绸艺术数字资源库及服务平台",希望能在系统完整地调查国内外馆藏中国丝绸文物的基础上,抢救性高保真数字化采集丝绸文物数据,以保护其蕴含的珍贵历史、文化、艺术与科技价值信息,结合丝绸文物及相关文献资料进行数字化整理研究。目前,该平台项目已初步结项,平台的内容也越来越丰富,不仅有前面提到的"图系",还有关于丝绸的博物馆展览图录、学术研究、文献史料等累累硕果,而"中国历代丝绸艺术丛书"可以说是该平台项目的一种转化形式。

中国丝绸的丰富遗产不计其数,特别是散藏在世界各地的中国丝绸,有许多尚未得到较完整的统计和保护。所以,我们团队和浙江大学出版社仍在继续合作"中国丝绸海外藏"项目,我们也在继续谋划"中国丝绸大系",正在实施国家重点研发计划项目"世界丝绸互动地图关键技术研发和示范",此丛书也是该项目的成果之一。我相信,丰富精美的丝绸是中国发明、人类共同贡献的宝贵文化遗产,不仅在讲好中国故事,更会在讲好丝路故事中展示其独特的风采,发挥其独特的作用。我也期待,"中国历代丝绸艺术丛书"能进一步梳理中国丝绸文化的内涵,继承和发扬传统文化精神,提升当代设计作品的文化创意,为从事艺术史研究、纺织品设计和艺术创作的同仁与读者提供参考资料,推动优秀传统文化的传承弘扬和振兴活化。

中国丝绸博物馆　赵　丰

2020 年 12 月 7 日

从众兽到花鸟——隋唐丝绸艺术主流的重大转折

　　隋唐时期是中国封建社会发展的高峰，国家强盛，经济发达，商业繁荣，特别是汉代开通的绿洲丝绸之路在这个时期达到了鼎盛，海上丝绸之路也在此时兴起。通过丝路贸易，中国与中亚、西亚、欧洲等地的文化交流更加频繁。在这样的文化氛围下，丝绸生产无论是在技术还是艺术上，都取得了辉煌的成就，呈现出一种与以往不同的、中西合璧的风格。

　　隋唐时期主要有三个重要的丝绸产区：一是以河北、河南两道为主体的黄河流域；二是巴蜀地区，包括剑南道和山南道西部；三是长江下游的东南地区，包括江南东道的大部分。东南地区的丝绸生产在唐初崭露头角。中唐以后，东南地区丝绸生产发展之迅猛居各地区之首，加快了丝绸生产重心的南移。安史之乱后，黄河流域丝绸生产在全国所占的主导地位逐渐丧失。此外，西北地区丝绸业的发展在其他边远地区中首屈一指，表现出浓郁的地方特色。

随着束综提花机的使用，当时丝绸生产技术也达到了前所未有的水平，最重要的丝绸品种是织锦。除了沿用早期的经锦外，斜纹纬锦成为主流，同时双层锦、织金锦、绫、罗、纱等品种也十分流行。而这个时期的丝绸图案既继承了中国传统，又在吸收、融合外来艺术和文化的基础上进行艺术风格的自律变更，图案题材从早期的动物纹样转向动植物纹样并重，动物纹样则由兽类纹样转向以飞禽类纹样为主。至此，中国丝绸艺术的主流由秦汉以来想象中的云间众兽，在唐代实现了一次重大转折，向写生化的折枝花鸟的方向缓缓流去。

对隋唐时期丝绸图案和设计的研究将还原中西文化交流对中国的丝绸图案的影响，为中外文化交流史、纺织服饰美术史等各方面的研究提供新的依据和材料。此外，传统丝绸艺术已成当代设计的重要源泉，了解隋唐时期丝绸图案的流变和内涵将为传统与现代染织技艺之间架起一座桥梁，对今天的染织图案设计也有借鉴意义。

目 录 CONTENTS

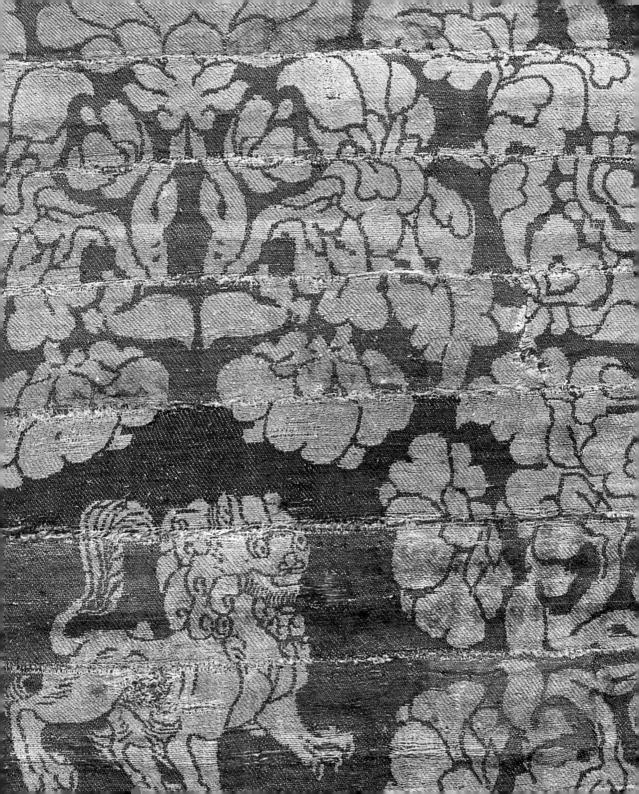

中国历代丝绸艺术

　　现存隋唐时期的丝绸虽然数量不少，但有明确考古出土地点的却不多。国内的出土地点主要分布在丝绸之路沿线，包括陕西宝鸡法门寺地宫、甘肃敦煌莫高窟、新疆吐鲁番古墓群和青海都兰吐蕃墓。国外的出土地点主要有俄罗斯的莫谢瓦亚·巴尔卡（即莫谢谷，Moshchevaya Balka），而传世的隋唐丝绸则主要保存在日本的正仓院。

（一）国内来源

1. 陕西宝鸡法门寺

法门寺曾名为阿育王寺、成实道场、无王寺、重真寺，位于陕西省宝鸡市扶风县法门镇，东距西安 120 公里，相传创建于 2 世纪中期，也就是东汉桓帝与灵帝统治时期，此后历代迭兴，在唐代达到鼎盛，是李唐皇室安置释迦牟尼真身指骨的四大著名寺院之一。当时为了保护佛指舍利，法门寺建有真身宝塔，唐末为四级木塔，明隆庆年间塌毁后又重建砖塔。1981 年 8 月下旬，因受历代地震及淫雨等自然灾害的影响，砖塔倒毁。

1987 年，为配合重建宝塔的工程建设，陕西省省、市、县三级考古文物部门抽调专人组成考古队，对塔基进行发掘清理，陆续发现了明代环形基槽和唐代以青石砌边的方形夯土塔基，并在塔基的正中部位发现了唐懿宗咸通十四年（873 年）建造的地宫藻井盖，从而揭开了法门寺考古工作最辉煌的一页。

法门寺地宫分为三室，即前室、中室和后室（图 1），三室均出土了大量的丝绸。仅在一个腐朽的白藤箱里，堆积的丝绸就有 23 厘米之厚，780 层之多，如将其揭开铺展，可达 400 多平方米，可惜总体保存状况不佳。根据同时出土的《监送真身使应从重真寺随真身供养道具及恩赐金银器物宝函等并新恩赐到金银宝器衣物帐》（《地宫物帐碑文》）记载，这些丝绸多为武则天、唐懿宗、唐僖宗、惠安皇太后、昭仪、晋国夫人等皇室成员供养，数量多达 700 余件，种类包括丝、帛、罗、花罗、绘罗、可幅绫、缭绫、织成绫、赭黄熟绿绫、细异纹绫、白异纹绫、织成绮线绫、

▲ 图 1　陕西宝鸡法门寺地宫后室

绮、龙纹绮、辟邪绮、锦、金锦、金褐、银褐、白叠、夹缬、刺绣等，其中蹙金绣最为珍贵。地宫中共出土了5件完整的蹙金绣供奉品，其中一件紫红罗地蹙金绣半臂（图2）十分精美，领口上左右两边绣有如意云头状纹饰，其余部分则满绣盛开的花朵，每朵花的花蕊上还钉有一小粒红宝珠，十分华丽。而另一件紫红罗地蹙金绣裙，则是在紫红罗底上盘绣蹙金的山岳、流云纹样，一字形腰带上蹙绣对称的流云纹，整件裙子富丽堂皇。

可以说，法门寺地宫出土的众多丝织品，代表了唐代宫廷丝织业的最高水平，反映了当时社会上层的审美情趣和文化品位，为研究唐代的丝织、印染工艺提供了不可多得的宝贵材料。

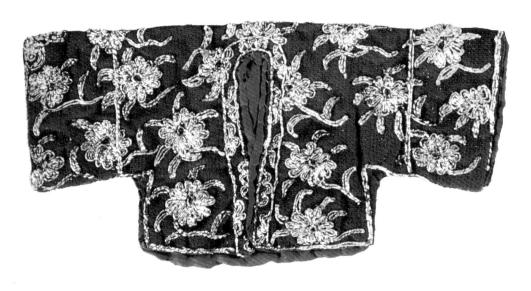

▲ 图2　紫红罗地蹙金绣半臂
唐代，陕西宝鸡法门寺地宫出土

2. 甘肃敦煌莫高窟

敦煌莫高窟千佛洞开凿于前秦建元二年（366年），既是敦煌历史和文化的象征，也是敦煌文物的主要收藏地（图3）。1900年6月22日，道士王圆箓意外发现被后人称为"藏经洞"的莫高窟第17窟。洞中除发现大量纸质文书外，还有不少丝织品，包括幡、伞盖、经帙、经袱、佛像以及各种残片。根据藏经洞的总体年代来判断，其所出土的文物最迟为北宋初年，最早可以到北朝，但主要文物的年代应在中晚唐至五代时期。

藏经洞被发现的消息不胫而走，英国斯坦因、法国伯希和、俄国鄂登堡以及日本的大谷探险队等纷纷来到敦煌（图4），用各种手段巧取豪夺大量藏经洞发现的丝织品，致使大批珍贵文物流散海外。

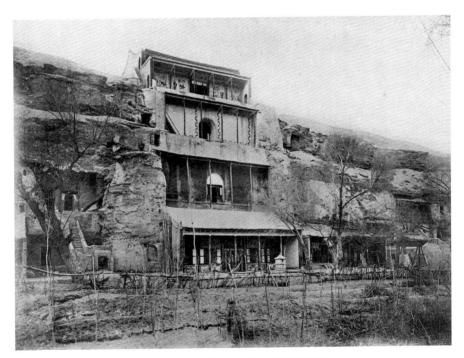

▲ 图3　1908年伯希和拍摄的甘肃敦煌莫高窟

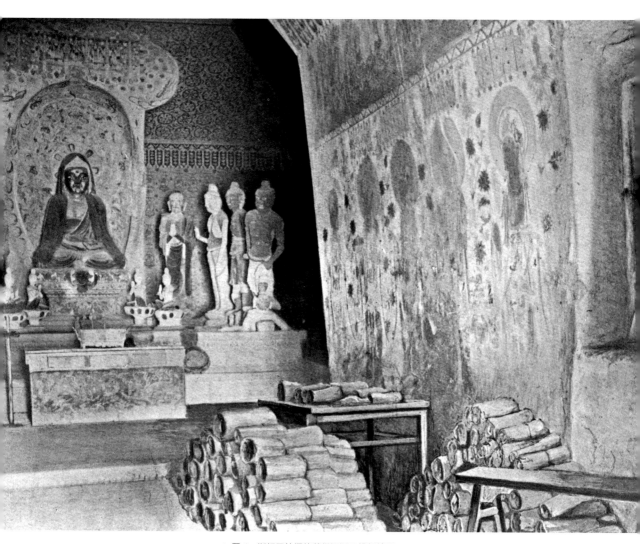

▲ 图 4　斯坦因拍摄的藏经洞洞口堆经情况

　　斯坦因带回的纺织品主要收藏在大英博物馆，还有部分藏于英国国立维多利亚与艾伯特博物馆及印度新德里博物馆。他收集的敦煌织物大部分与佛教有关，包括佛教题材的绢画和刺绣、作为佛教供养具的幡和幡画、包裹经卷的经帙以及大量的织物残片。在藏经洞北墙墙脚堆积的经卷底部和佛龛两侧，斯坦因发现了一些尺寸较大的丝织物：一件是刺绣《凉州瑞像图》（原名《灵鹫山说法图》），长241厘米，宽159.5厘米，所绣的人物与真人大小相近；另一件是长方形百衲织物（图5），长150.5厘米，宽111厘米，由不同的面料拼接而成。在这些织物中，有的早至初唐至盛唐时期，如其中的晕𫄧小花锦、晕𫄧小花绫以及小窠宝花锦等，而有的刺绣和夹缬的年代则晚至中唐至晚唐时期。

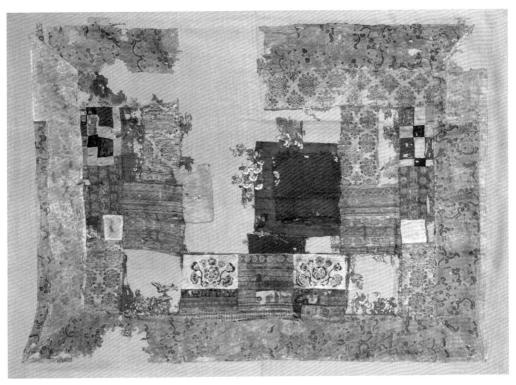

▲ 图 5　长方形百衲织物
唐代，甘肃敦煌莫高窟藏经洞出土

伯希和从敦煌带回的丝织品有绢画、幡及幡残件、经帙、包裹经卷的包袱布、经卷封面、系带以及一些织物残片。其中经卷及手稿等文献类资料入藏法国巴黎国家图书馆，而其余丝织品则作为艺术品最初入藏卢浮宫博物馆，后来陆续转入吉美博物馆。鄂登堡收集的敦煌丝织品包括绢画 59 件，麻布画、幡画 78 件，残片 49 件等[1]，主要收藏于俄罗斯国立艾尔米塔什博物馆。大谷探险队收集的文物最初保存于大谷在神户郊外六甲的别墅二乐庄中。1914 年大谷光瑞破产后，这批文物随之流散：一部分进入现在的韩国国立中央博物馆，包括绢画、幡、幡残件、帷幔残件等；另一部分进入旅顺博物馆，包括幡等；还有一部分写卷则收藏于日本京都的龙谷大学图书馆。

中华人民共和国成立后，我国考古工作者开始对莫高窟的丝织品进行清理发掘。1965 年 10 月，为加固第 130 窟内大面积空鼓壁画，原敦煌文物研究所保护组的工作人员在窟内南壁西端发现有一岩孔，孔内填堵残幡等织物一团，经整理共 40 件，多为绢幡和绮幡，时代为唐代。其中一件首尾保存完整的绢幡，长 162 厘米，宽 15 厘米，幡首为双层红色素绢，顶缀蓝色素绢制成的悬襻，幡身共有 7 段，由米色素绢和红色素绢交替缝制，特别是在第一块幡身有 6 行墨书，写有"开元十三年七月十四日"等共 38 字的发愿文，是当时佛教徒为祈求"消灾免病"而施舍的幡（图 6）。[2]同年秋，在第 122 窟和第 123 窟窟前发掘时，揭去地表沙石后，在地表下 0.4 ～ 1.5 米处，发现一批唐代遗物，其中丝织物 12 件且绝大部分都是幡残件，此外，还出土有一顶残破严重的帷帽，帽顶为八瓣，下垂长裙是帽顶六瓣的延长，帽后原缀带两条，现仅存一条。[3]

① 俄罗斯国立艾尔米塔什博物馆. 俄藏敦煌艺术（I）. 上海：上海古籍出版社，2002：17.
② 赵丰. 丝路之绸：起源、传播与交流. 杭州：浙江大学出版社，2015：115.
③ 敦煌文物研究所考古组. 莫高窟发现的唐代丝织物及其它. 文物，1972（12）：55.

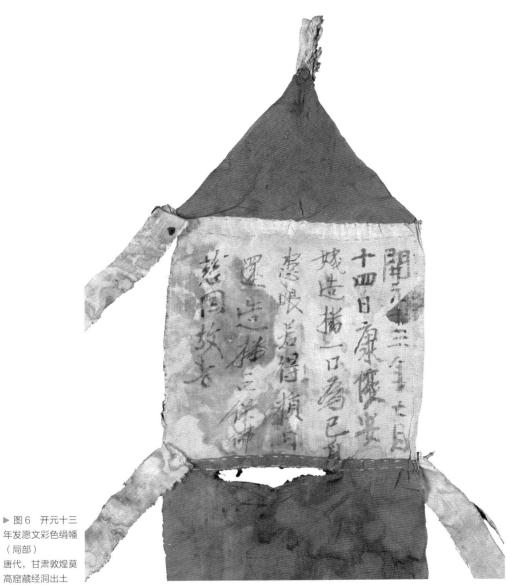

▶图6　开元十三
年发愿文彩色绢幡
（局部）
唐代，甘肃敦煌莫
高窟藏经洞出土

3. 新疆吐鲁番古墓群

阿斯塔那古墓群位于新疆吐鲁番市区东偏南约40公里处，位于火焰山之南，距高昌故城6公里。整个墓群从古城东北一直延伸到城西北，东西长约5公里，南北宽2公里，占地10平方公里。在它附近还有哈拉和卓古墓群，两者合称"阿斯塔那－哈拉和卓古墓群"。这里是西晋至唐代高昌官民的公共墓地，以葬汉人为主，同时葬有车师、突厥、匈奴、高车以及昭武九姓等少数民族居民。

20世纪初，吐鲁番墓群遭到英国、俄国、德国、日本等国探险队的盗劫。最早在吐鲁番地区进行调查活动的是俄国人。俄国人当时以固尔扎（伊宁）为据点，多次由此派出探险队进入塔里木盆地。出生于瑞士的俄国人雷格尔大概是最早（1879年11月）进入吐鲁番盆地的欧洲学者，在高昌故城发现了陶器的残片与佛像等，在其探险之后，吐鲁番遗迹逐渐闻名于世。后来因发现黑水城而闻名的科兹洛夫当时也参加了罗博罗夫斯基中亚探险队，他们在吐鲁番各地发现了古文书，经研究得知上面写的是回鹘语。此后将探险队派往吐鲁番的是德国，柏林的民族学博物馆于1902年至1914年共4次派遣了以格伦威德尔及勒柯克为队长的探险队，在各个遗迹进行了详细的调查、发掘，所获的藏品极为丰富（图7），发现了以数十种文字书写的多种语言的写本、刊本。日本大谷探险队则先后3次来到吐鲁番一带进行调查，在阿斯塔那古墓群进行了盗掘，发现了包括绢画《树下美人图》和织有"花树对鹿"铭文的联珠纹纬锦等丝织物。其中第二次所获物品经过印度送到日本，第三次的物品包括吉川在敦煌获得的汉文经卷都

▲ 图 7 德国探险队所获的藏品
回鹘时期，新疆吐鲁番出土

经由张家口、北京，从天津运到神户。[1] 斯坦因曾 4 次来中亚探险，仅在 1915 年 9 月、10 月两个月份，他就从高昌遗址附近的哈拉和卓、阿斯提那古墓群中盗窃了 323 大箱文物，其中就有大批服饰碎片和绢画残片。[2]

新疆文物考古工作者对吐鲁番地区古墓群的清理发掘则始于 1959 年，直至 1975 年共进行了 13 次较大规模的抢救性发掘，共清理墓葬 400 多座，之后又进行了数次小规模的清理。其中有 300 余座可以根据随葬文书或纪年物判明年代，文字材料最早的是晋泰始九年（273 年），最晚为唐大历七年（772 年），前后历时约 500 年，但属于魏晋时期的只是少数，大部分可分属于两个时期：一是麴氏高昌时期（6 世纪至 7 世纪中叶），相当于北朝至唐初；二是唐西州时期（7 世纪中叶至 8 世纪）。

在这些墓葬中出土了大量丝织品，主要有胡王锦、大鹿纹锦、猪头纹锦、对羊纹锦、翼马纹锦、立鸟纹锦、宝花纹锦、树叶纹锦、联珠对龙纹绮、狩猎纹染缬绢和鱼子纹缬绢等。丝织物品种丰富，包括绢、绮、绫、纱、罗、锦、缂丝、染缬和刺绣等。206 号张雄夫妇合葬墓中还出土了双面锦和缂丝，它们都被剪成小片，用

① 高田时雄. 关于吐鲁番探险与吐鲁番文献的私人备忘录. 西南民族大学学报（人文社科版），2019（2）：187-189.
② Stein, A. *Innermost Asia (Vol II)*. Oxford: Clarendon Press, 1928: 642-718.

作随葬木俑的服装。[①]特别是一条宽约1厘米的缂丝腰带（图8），以草绿作地，大红、橘黄、海蓝、天青、白色、沉香等八彩织成的四叶形图案，是目前所知最早有明确纪年的缂丝实物，十分珍贵。

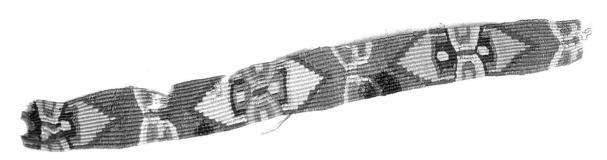

▲ 图8　缂丝腰带
唐代，新疆吐鲁番古墓群出土

① 新疆维吾尔自治区博物馆．新疆吐鲁番阿斯塔那北区墓葬发掘简报．文物，1960（6）：13-21；新疆维吾尔自治区博物馆考古队．阿斯塔那古墓群第二次发掘简报．新疆文物，2000（3-4）：1-36；新疆维吾尔自治区博物馆．吐鲁番阿斯塔那－哈拉和卓古墓群清理简报．文物，1971（1）：8-29；新疆维吾尔自治区博物馆．吐鲁番阿斯塔那363号墓发掘简报．文物，1972（2）：7-12；新疆文物考古研究所．吐鲁番阿斯塔那第十次发掘简报（1972—1973年）．新疆文物，2000（3-4）：84-128；新疆文物考古研究所．吐鲁番阿斯塔那第十一次发掘简报（1973年）．新疆文物，2000（3-4）：168-194；新疆维吾尔自治区博物馆，西北大学历史系考古专业．1973年吐鲁番阿斯塔那古墓群发掘简报．文物，1975（7）：8-26；新疆维吾尔自治区博物馆考古队．吐鲁番哈喇和卓古墓群发掘简报．文物，1978（6）：1-14；吐鲁番地区文管所．1986年新疆吐鲁番阿斯塔那古墓群发布简报．考古，1992（2）：143-156；吐鲁番学研究院．新疆吐鲁番阿斯塔那西区2004年发掘简报．文物，2014（7）：31-52.

值得指出的是，在 20 世纪六七十年代时，在距离吐鲁番不远处盐湖的一座唐墓里也出土了几件丝织品，包括银红地宝相花纹锦、蓝色染缬绢和各色彩绢，墓中虽然没有纪年物出土，但织物是十分典型的唐代风格。[①] 此外，位于巴楚县城东托和沙赖塔格北山南麓的脱库孜沙来遗址，处于汉唐西域的南、北道间，内涵丰富，是古丝绸之路上极具历史、考古价值的文化遗址，出土了双层锦等一些可能为唐宋时期的织物。特别是 1959 年该遗址中还出土了几枚蛾口茧（图 9），保存完好，光泽犹存。所谓蛾口茧，是指蚕在营茧之后，蚕茧未经烘干及灭蛹，蚕蛹羽化为蛾从破口处穿出形成的茧，因此只能将所缫得的短丝加捻形成绵线，用于织造。关于用绵线进行丝绸生产的记载在吐鲁番文书中有记载，如《高昌永康十年（475 年）用绵作锦绵残文书》指出"须绵三斤半，作锦绵"。这些蛾口茧的出土，印证了唐宋时期新疆当地采用丝绵做经纬线生产锦绵等丝绸的事实。

① 王炳华.盐湖古墓.文物，1973（10）：28-36.

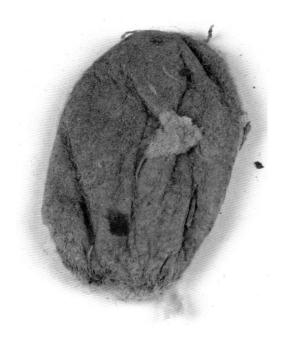

▲▶图9　蛾口茧
唐宋时期，新疆巴楚脱库孜沙来遗址出土

4. 青海都兰吐蕃墓

都兰县位于青海柴达木盆地的东南部，自 1982 年以来，青海省文物考古研究所在此发掘了数十座吐蕃墓葬，证明此处是吐蕃统治下的吐谷浑邦国的遗址。

吐谷浑人原来是辽东慕容鲜卑族的一支。公元 4 世纪初，部分鲜卑人在首领吐谷浑的带领下，经过阴山迁移到今甘肃东南部和青海东部草原，征服群羌，并于 329 年以青海为中心创建了自己的王国，为纪念先祖，将国号称为吐谷浑。663 年，吐谷浑政权为吐蕃所灭，"故地皆入吐蕃"。吐谷浑王诺曷钵与妻子弘化公主逃亡凉州，请求内徙。吐谷浑人的故地成为吐蕃王国的一个邦国，由吐蕃委派"大论"一级的官员对留在故地的吐谷浑人进行统治。都兰的发现表明，吐蕃统治下的吐谷浑邦国其活动区域主要是在柴达木盆地，而统治中心则在都兰至香日德一带。

如今，整个都兰县境内，从夏日哈到巴隆之间长达 200 多公里附近的土地上，分布着上千座吐蕃（吐谷浑）古墓葬，仅热水沟内不到 1 公里方圆的地方就分布着大小 200 多座古墓。青海省从 1982 年开始就对这里进行了大规模的抢救性考古发掘，发掘出的东罗马金币、波斯银币和数百件珍贵的丝绸文物证明了这个地区曾经的繁荣。其中位于都兰县察汗乌苏镇东南约 10 公里的热水乡的血渭一号大墓是所有古墓中最为壮观的一座墓葬，属唐代早期墓葬。该墓共有九层，考古人员仅发掘了墓葬第一和第二层，就出土了大量陪葬物品和 700 余具马、牛、羊等动物的遗骸。在众多的随葬品中，有古代皮靴、古藏文木片、古蒙文木牍、彩绘木片及金饰、木牒、木鸟兽、粮食和大量丝绸，特别是出土的丝绸质地良好，图案清晰，色泽鲜明，是不可多得的珍贵历史文物。

总的来说，青海都兰吐蕃墓出土的各种丝织物大体上可分为四期：第一期是北朝晚期，时间约相当于 6 世纪中叶；第二期是隋代前后，约在 6 世纪末到 7 世纪初；第三期为初唐时期，约相当于 7 世纪初到 7 世纪中叶；第四期为盛唐时期，时间约在 7

世纪末到开元天宝时期。① 这些丝绸数量之多、品种之全、技艺之高、图案之美、时间跨度之大是前所未有的。据统计，这批丝绸共有残片 350 余件，不重复图案的品种达 130 余种。其中 112 种为中原汉地织造，占品种总数的 86%；18 种为西方中亚、西亚所织造，占品种总数的 14%。西方织锦中有独具浓厚异域风格的粟特锦，如红地瓣窠含绶鸟纹锦、黄地瓣窠对马纹锦（图 10）等。此外，还出土了一件织有中古波斯人使用的钵罗婆文字的锦，是目前所发现世界上仅有的一件确认无疑的 8 世纪波斯文字锦。②

但这一地区的盗掘现象也十分严重，大量丝织品因此流散海外。其中部分见于报道，其质量之精美，超过人们的想象。

▲ 图 10　黄地瓣窠对马纹锦
唐代，青海都兰吐蕃墓出土

① 许新国，赵丰.都兰出土丝织品初探.中国历史博物馆馆刊，1991（6）：63-81.
② 赵丰.纺织品考古新发现.香港：艺纱堂/服饰出版，2002：73.

（二）国外来源

1. 俄罗斯莫谢谷

莫谢谷墓地位于高加索山西北麓的大拉巴河（Bolshaya Laba）上游，距离别斯克斯河（Beskes）入大拉巴河口 1 公里，位于拉巴通道的入口处，而此通道是翻越大高加索山通往阿布哈兹地区的迈欧梯安 – 科耳喀斯通道（the Meotian-Colchis road）的一部分。调查和发掘表明，该墓地的墓葬属于西北高加索传统的石室墓形式，主要分为两种类型：一种是用大石条砌成；另一种则是利用天然的石穴或将单块巨石凿成墓室。这种墓葬形式在该地区持续有上千年（3 世纪至 12 世纪），根据出土物分析，它们应该属于迁到山区的阿兰人（Alan）的墓葬，时代为 8 世纪至 9 世纪。墓葬除了出土拜占庭金币、地中海玻璃等外，还出土了大量的丝绸。

这些丝绸主要来自拜占庭、粟特和中国。其中拜占庭丝绸 20 余片，主要是衣服或饰物袋残片，包括鸟纹锦、飞马纹锦、狩猎纹锦、举盾牌武士纹锦等，以纬锦为主，其中一件深绿色塞穆鲁纹长袍（图 11）推测是小亚细亚或者叙利亚的纺织作坊的制品；归入粟特锦的共有 150 片，有 40 余种不同的图案，包括植物纹、几何纹、联珠纹、对羊纹、翼马纹、对孔雀纹及双斧纹等，多是祆教文化圈所流行的一些题材，多数时代在 8 世纪后半叶到 9 世纪中叶；属于唐朝织物的大约 100 片，大部分是素织的平纹绢，少数为提花绫，图案包括菱纹、卷草纹、朵花纹等。该墓地发现的所有唐代丝织物基本上在敦煌和吐鲁番都有发现，其中最典型

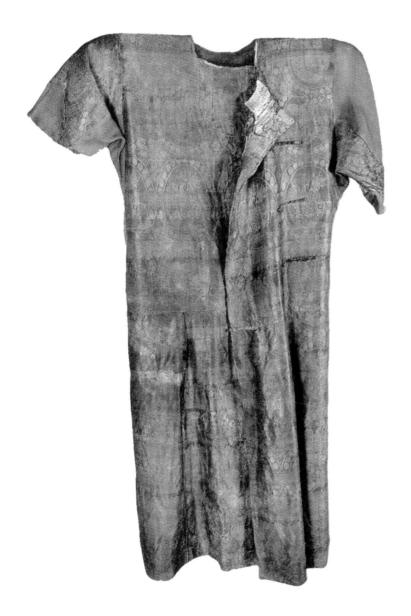

◀ 图 11　塞穆鲁纹长袍
8 世纪至 9 世纪，俄罗
斯莫谢谷出土

的一件夹缬绢（图 12）残片，与敦煌所出团窠格里芬夹缬绮应该属于同类纹饰题材和印染工艺，其时代在中晚唐。[①]

　　之所以莫谢谷出土了如此多来自东西方不同国家的文物，是因为公元 8 世纪中叶突厥可萨部逐步建立了拥有辽阔土地、多种民族和富庶商贸路线的可萨汗国。其疆界从花剌子模西北的哈萨克草原，跨越高加索地区，向西一直延伸到第聂伯河，甚至可能达到了多瑙河地区，向北则到达伏尔加河、顿河和第聂伯河的森林地带，成为东西方贸易的中间地带。为了维持与东方的贸易和应对共同的敌人阿拉伯，拜占庭帝国竭力与可萨汗国保持着政治结盟、皇室姻亲关系和商业联系。在公元 7 世纪至 8 世纪，拜占庭曾 7 次遣使来唐，这个时期基本处于可萨汗国崛起和兴盛时期，考虑到当时的地缘政治关系，拜占庭使者经由该路线入唐的可能性是很大的，而北高加索地区的考古发现也证实了该地区在连接拜占庭与唐朝所起的作用。

[①]　仝涛. 北高加索的丝绸之路 // 罗丰. 丝绸之路上的考古、宗教与历史. 北京：文物出版社，2011：102-114.

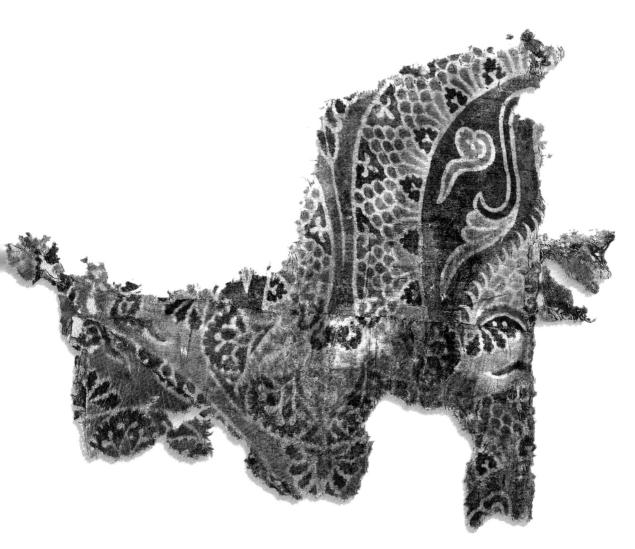

▲ 图 12　夹缬绢
唐代，俄罗斯莫谢谷出土

2. 日本正仓院

正仓院，位于日本奈良东大寺大佛殿西的北面。在奈良和平安时代，中央和地方的官厅及寺院里都会专门设置一个放置重要物品的仓库，称为"正仓"，几个正仓集中在一起称为"正仓院"。随着岁月的流逝，很多地方的正仓踪迹全无，唯有东大寺内的正仓保留至今，"正仓院"也成为日本奈良东大寺正仓院（图13）的专称。

此正仓院建于天平胜宝八年（756年），分为三个部分：北仓储有圣武天皇（724—748年在位）至嵯峨天皇（809—823年在位）的天皇遗物；南仓储有东大寺的法会用具；中仓储有大量乐器、武器、绘画、雕塑、金银珠宝等文物，不少来自唐朝和新罗。

正仓院已经整理出来的丝织品有10余万件，其中大部分为圣武天皇的御物，是在举行3次重大的活动时献给东大寺的。

第一次是天平胜宝四年（752年）举行的东大寺大佛开眼供养会，这是佛教传入日本以来最大的一次供养盛会，圣武太上皇、光明皇太后、孝谦天皇率百官参加，众多乐舞伎人身穿锦、绫、缣、罗所制成的服装。

第二次在天平胜宝八年（756年）六月二十一日，即圣武天皇的"七七忌日"，光明皇太后将其遗物献给东大寺，包括袈裟、夹缬屏风、蜡缬屏风、锦、绫、绢、絁等，并附有5卷《东大寺献物帐》，是正仓院宝物最初的文献记录。

▲ 图 13　日本奈良东大寺正仓院

第三次是天平胜宝九年（757 年）五月二日圣武天皇周年忌日活动，所用的法具，仅绫、罗、锦、刺绣等制成的佛幡就有数百个。此外，正仓院中还保存着当时兴建东大寺时各界供奉的丝绸制品，种类有锦（图 14）、绫、罗、纱、绢、絁、夹缬、蜡缬、绞缬以及刺绣和彩绘织物。[①] 这些丝织品很多是从唐朝输入的，除了日本的遣唐使、留学生、学问僧、工匠等归国时带回的，还有一部分应该是当时以鉴真和尚为代表的渡日僧等直接带去的，也有从唐朝、新罗等过去的工匠在日本制作的或日本工匠的仿制品。

由于丝绸保存不易，目前在我国国内，隋唐时期的丝绸除了出土物外极少有传世品，日本正仓院收藏的这些唐代丝绸品种丰富，为研究唐代织绣工艺，尤其是盛唐时期的织绣工艺提供了宝贵资料。

① 朴文英 . 日本正仓院藏唐代染织绣品及若干问题 // 辽宁省博物馆 . 辽宁省博物馆学术论文集第三辑（1999—2008）. 沈阳：辽海出版社，2009：1674-1679.

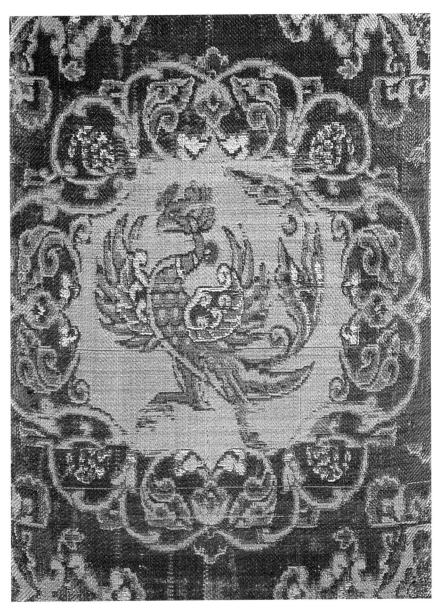

▶图 14　紫地团
窠卷草立凤纹锦
唐代

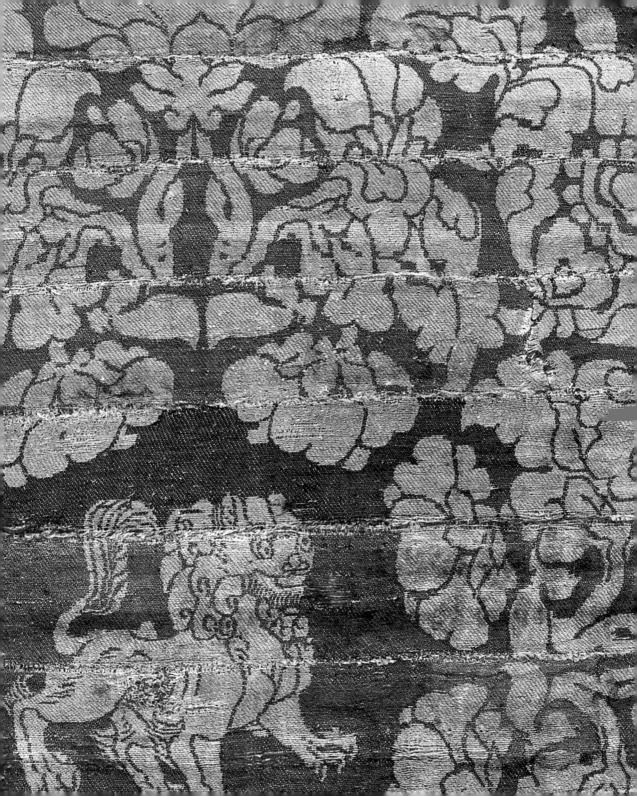

二

显花丝织物的品种

中 国 历 代 丝 绸 艺 术

　　隋唐时期的显花丝织物主要包括单色显花织物、多彩织物、染缬和刺绣，品种丰富，应用广泛。

（一）单色显花织物

单色显花织物的经纬线同色，组织结构较简单，以各种暗花织物为主。

1. 暗花绮

绮作为丝绸品种的名称在历史上出现很早，《楚辞》中就有"纂组绮缟"之句。在两汉时期，绮得到迅速发展，与锦、绣等被同列为有花纹的高级丝织品。绮的组织结构就是在平纹地上用斜纹或其他的变化组织进行显花，从而织出图案（图 15）。

但是到了魏晋南北朝时期，除了文学作品外，绮这个名字在现实生活中已很少出现，到隋唐时期更是基本不用了，只有在如敦煌文书中出现的"夹缬绮"等为数不多的几条。然而，在出土的实物中，这种平纹地的暗花织物却很多见，在当时，它们都应被称作绫，不过为了与真正的绫织物相区别，在现代考古学中往往仍称其为绮。

这些绮织物均采用并丝织法织造，即将两根或两根以上相邻的经线穿过同一提花综眼，并保持相同的运动规律，且在投梭时将同一组提花综提升两次或两次以上，通常能形成两种不同的花部效果——一种是以规则斜纹显花，另一种是以不规则斜纹显花。

2. 暗花绫

绫的名字出现得比绮迟，大约在魏晋时期开始流行。延至唐代，绫织物进入全盛时期。除官府织染署中设有专门的绫作外，各地进贡的丝绸中绫也占了很大的比重。当时的文献中曾出现过大量绫品名的记载：以产地命名的有吴绫、范阳绫、京口绫；以生产者姓氏命名者有司马绫、杨绫、宋绫（也可能是地名）；以纹样图案命名者有方纹绫、仙文绫、云花绫、龟甲绫、镜花绫、重莲绫，柿蒂绫、孔雀绫、犀牛绫、樗蒲绫、鱼口绫、马眼绫、独窠、两窠、四窠等绫；以工艺特点命名者有双丝绫、交梭绫、八梭绫、白编绫、熟线绫、楼机绫；以表观色泽命名者有二色绫、耀光绫及各种色名的绫，不可尽数。

暗花绫是出土实物中最为常见的单色显花织物。所谓暗花绫，是指用同色经纬线织成的一种斜纹地上起斜纹花的丝织物，通过经纬组织枚数、斜向、浮面其中的一个或多个要素的不同来显花（图16）。花地斜纹斜向相反的四枚异向绫在汉晋时期就已出现，但大量出现是在唐代，在青海都兰吐蕃墓、甘肃敦煌莫高窟中都有发现；而花地斜纹斜向相同的同向绫最早出现在唐代，其中以2/1斜纹作地，1/5斜纹起花的组织结构最为常见。此外，唐代还出现了浮花绫，其花组织采用浮长显花，由以并丝织法织成的不规则组织与斜纹地组合而成。

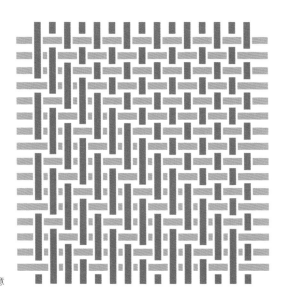

▶ 图 15　暗花绮组织结构示意

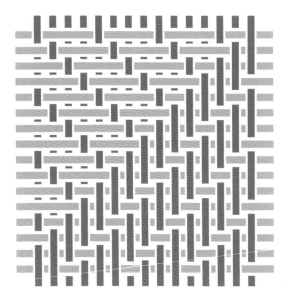

◀ 图 16　暗花绫组织结构示意

3. 纱与罗

纱与罗都是一种经纬线稀疏并织物上呈现小孔的丝织物。一般而言，凡经线起绞、纬线平行交织的织物均可称作纱罗织物，但一些稀疏的平纹组织往往也可被称为纱。

隋唐时期纱罗织物的主要组织类型是链式罗，又称无固定绞组罗，其中又以四经绞罗最为常见。暗花罗是罗地上显现各种花纹图案的罗织物总称，通常以四经绞作地，以二经绞显花（图17）。使用1∶1绞纱组织的织物出现在唐代后期，敦煌文书中提到有"紫纱""覆面青沙（纱）壹段"等，实物则以暗花纱居多，由两根经丝相互绞转并每一纬绞转一次的二经绞组织与多种组织配合织造而成（图18）。

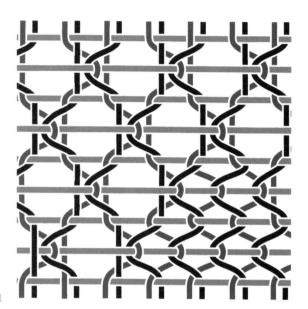

▶ 图 17　暗花罗组织结构示意

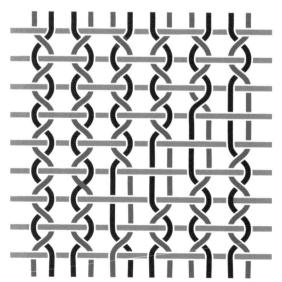

◀ 图 18　暗花纱组织结构示意

（二）多彩织物

多彩织物采用先染后织的工艺织成，其组织结构较为复杂，具有两种以上的色彩，常见的有锦、缂丝、妆花织物、织金织物、缂、晕繝及二色绫等。

1. 锦

锦是一种重组织结构熟织物，丝线先染后织，通过织物结构的变化，呈现变化的色彩和图案。在中国古代出现最早的是平纹经锦，以经线显花，采用1/1平纹经重组织织造。约在隋代前后，平纹经锦逐渐被斜纹经锦所取代，多采用三枚斜纹经重组织。这种结构在初唐和盛唐时期十分流行，与平纹经锦相比，斜纹经锦在技术上的区别只是增加了一片地综，但却是一种从经锦向纬锦过渡的类型（图19）。

所谓纬锦，与经锦相反，以纬线显花。从现有的考古资料看，最早的斜纹纬锦出现于唐代早期，到中晚唐时已基本取代了经锦而成为占主导地位的锦类织物。斜纹纬锦的基本组织是斜纹纬二重，即由一组明经和一组夹经与纬线以斜纹规律进行交织，当时几乎所有的斜纹纬锦都是三枚斜纹锦。

隋唐时期纬锦的主流是唐式纬锦，即其明经只在纬线的表面按斜纹交织规律进行固结，组织以1/2斜纹纬重组织为主，织物正面为纬面组织而反面为经面组织，也称为全明经型纬锦（图20）。唐代中原地区所生产的夹经多加S捻，图案以中原喜闻乐见的宝花或花鸟题材为主；而中亚粟特地区生产这类纬锦，

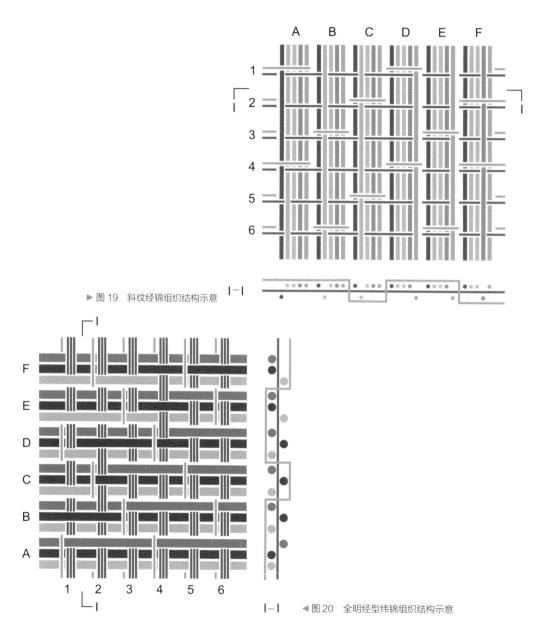

▶图19 斜纹经锦组织结构示意

◀图20 全明经型纬锦组织结构示意

其夹经多加 Z 捻，图案多带有明显的西域特色，也称为粟特锦。大约从晚唐开始，斜纹纬锦的基本组织结构和织造技术有了极大的变化，半明经型斜纹纬锦开始出现，因为此类实物大量出自辽代，也被称为辽式斜纹纬锦。它的明经在一斜纹循环中只在织物表面和反面各出现一次，形成对纹纬的固结，而另一组织点处却插在表纬之下、底纬之上，与夹经的位置相同，织物两面均为纬面效果的 1/2 斜纹纬重组织（图 21）。

这个时期还有一种特别的锦类织物，就是双层锦，它在织造时使用两组经线和纬线，通过表里换层，形成正反图案相同但色彩相异的双层组织（图 22）。双面锦与双层锦有点类似，具有正反图案相同但色彩相异的效果，但它仅有一组经线，纬线则有两组，以双面组织交织，同时，它也能产生正反图案不一致的织物。

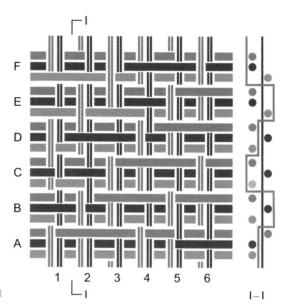

▶ 图21　半明经型纬锦组织结构示意

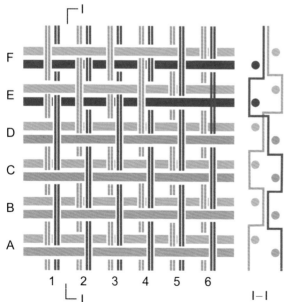

◀ 图22　双层锦组织结构示意

2. 缂丝与妆花

缂丝是用"通经回纬"的方法织成的。织制时以本色经为经，彩色丝线作纬，用小梭将各色纬线依画稿以平纹组织缂织，因此织物上常因垂直的花纹轮廓而留下纬丝转向时的断痕，即所谓"承空视之，如雕镂之象，故名'刻丝'"（图23）。这种工艺至迟在唐代就已出现，在新疆吐鲁番、青海都兰、甘肃敦煌莫高窟藏经洞等地都曾有出土，日本奈良正仓院中也有传世的唐代缂丝，并在两宋时期达到鼎盛。

受到缂丝的影响，唐代开始出现了妆花织物。所谓妆花是对挖梭工艺的别称，如一种提花织物在花部采用通经回纬的方法显花的话，这种织物便可以称作妆花织物，具体又可以根据地部组织而有妆花绢、妆花绫、妆花纱、妆花罗等之分。最大量的妆花织物出现在敦煌藏经洞中，其中有团狮纹、团花纹的妆花绫，其年代约为晚唐到五代。

▶ 图23 缂丝织物（局部）放大

3. 织金织物

所谓织金织物，顾名思义是以金线作纹纬显花的织物，以地络类组织为主。隋唐时期的织金织物不多，文献中所见有《隋书》所载"波斯尝献金绵锦袍，组织殊丽，上命稠为之。稠锦既成，逾所献者，上甚悦"，而出土实物中目前所知有青海都兰出土的唐代龟背纹织金带，由深绿色的经线和地纬以 1/1 平纹组织交织成地部，其上织入无背衬的纯金片显花，以 1/1 平纹组织固结，由于金的价格昂贵，织入之后会把多余的纯金线剪去，使得背部无金线（图 24）。[①] 此外，在陕西宝鸡法门寺地宫出土的物帐上也有金锦之名，从目前发表的照片来看，实物中出土有菱格对凤对兽纹织金织物，其纹纬采用圆金线，地纬和经线则采用红色丝线，图案以菱格纹为骨架，内填对凤和对兽纹，十分生动。

① 赵丰. 纺织品考古新发现. 香港: 艺纱堂 / 服饰出版，2002: 101.

▲图24　织金织物正反（局部）放大

4. 絣与晕繝

隋唐时期还出现了一种十分有特色的多彩织物——絣。絣的原意是并排成缕的丝线,《战国策·燕策一》中有"妻自组甲絣",所谓甲絣就是穿甲用的线缕,其后引申为一种扎经染色织物,如《说文》中说"絣,氐人殊缕布也",段玉裁注引《华阳国志》"武都郡有氐叟。殊缕布者,盖殊其缕色而相间织之。絣之言骈也"。这些都形象地描述了其将线先分区扎染、经拆结、对花后再进行织造的工艺特点。

这种织物的实物所见并不多,同类较早的可能要算青海都兰出土的一件绫袍残片上所用的絣织物衣襟,其经线染出蓝、褐色及未染三个区域,以 1/1 平纹组织织造。由于织造时不能完全准确对花,故而使得织物整体呈现出一种图案轮廓朦胧的效果(图 25)。日本奈良正仓院收藏有与此类似的"赤地广东裂",以红色为主,间染以紫、褐、黄、白等色。

晕繝与絣相似,都具有晕色的效果,但其取得不在于扎经染色,而在于经线按晕色的渐次排列(图 26)。《续日本纪》中说"假令白次之以红、次之以赤、次之以红、次之以缥、次之以青、次之以缥、次之以白等类,渐次浓淡,如日月晕气杂色相间之状,故谓之以晕繝,以后名锦",清楚地表达了其特征。

▶ 图 25　絣织物(局部)

◀图 26　晕繝织物
（局部）

　　唐代是晕繝的极盛期（图 27），当时的织纴十作中设有专门的繝作，从出土实物来看，其所采用的基本组织有斜纹经二重、山形斜纹和斜纹小提花三种，分属于锦和绫这两个品类。通常晕繝锦有两组经线，表经按晕色渐次排列，里经则多为一色，或仅分区排列而无晕色次序，有时会通过表里换层的手法进行提花；而晕繝绫只有一组按晕色渐次排列的经线，若想在晕繝上再加提花，则多以纬浮长显花。晕繝中还有一种间道，其经线排列没有渐次过渡，而是直接采用几种不同颜色的经线相间排列，以斜纹单层组织织造，形成彩条纹样。

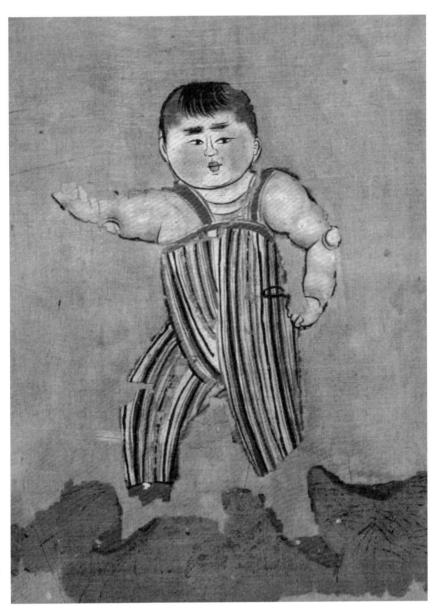

▶图 27　新疆吐
鲁番出土绢画中
穿晕繝裤的童子

5. 二色绫

二色绫是一种采用不同色彩的经纬线交织而产生的单层色织物（图 28），由于花地异色，因此图案的表现效果更佳，在当时被列入"珠玉锦绣"之类。唐玄宗时曾下令"作龙凤禽兽等异文字者，决杖一百，受雇工匠降一等科之"（见〔清〕董诰等《全唐文》卷二十六《元宗（七）·禁用珠玉锦绣诏》），可见二色绫在当时是奢侈品，通常作为皇帝赏赐，如《安禄山事迹》中玄宗赏赐给安禄山的物品中有"二色绫裤八领"，《南诏德化碑》中记录赏赐给南诏官员的物品中也有"二色绫袍"。

◀图 28　二色绫织物（局部）放大

（三）染 缬

汉代以后，中国的丝绸印染工艺发展很快，唐代的染缬工艺主要包括绞缬、夹缬、蜡缬与灰缬，合称为唐代三缬。

1. 绞 缬

绞缬又称撮缬、撮晕缬，民间通常称为撮花，即今日所谓的扎染，是指染前按照一定规律用缝绞、绑扎、打结等方法绞结丝织物，造成染料在处理部分不能上染或不等量渗透，染色后再解去缝线或扎线以得出花纹的一种防染印花工艺及产品。对于这种染色工艺，宋人胡三省曾在《资治通鉴音注》中有详细的描述："缬，撮采以线结之，而后染色，既染则解其结，扎结处皆原色，余则入色矣。其色斑斓谓之缬。"

最早的绞缬实物约出现于魏晋时期，如甘肃敦煌佛爷庙北凉墓葬、甘肃玉门花海魏晋墓、新疆尉犁营盘墓地及吐鲁番阿斯塔那北朝至隋唐墓葬群中均有出土，图案亦有一些变化，但多为小点状，也有少量网目状和朵花状。其真正的兴盛期是在唐朝，缝绞法、扎绞法、打结法等多种绞缬方法都是在当时出现的。图 29 所示的菱格纹绞缬绢使用的就是缝绞法，在制作时先将织物纵向折叠，然后用针引线按锯齿形缝扎，最后染成菱格纹样。绞缬品类繁多，对照唐代的文献来看，唐诗中有"竹冈森羽林，花坞团宫缬""杨花扑帐春云热，龟甲屏风醉眼缬""醉袂几侵鱼子缬，飘缨长罥凤凰钗"等诗句的描述，敦煌文书中

也有"鹿胎柒匹"的说法，所谓"鹿胎"即鹿胎缬，因其形似鹿胎斑而得名。

此外，在甘肃敦煌莫高窟藏经洞出土实物中还发现有仿绞缬效果的夹缬产品，从另一个侧面说明了当时绞缬的流行。

▲ 图 29　菱格纹绞缬绢
唐代，新疆吐鲁番出土

2. 夹缬

夹缬之名始于唐，在唐宋时期十分流行，史料中也称为"甲颉""夹结""袷缬"，它指的是一种用两块雕刻成图案对称的花版夹持织物进行防染印花的工艺及其工艺制品。据宋人王谠《唐语林》卷四《贤媛》记载，夹缬的发明者是唐玄宗时柳婕妤之妹，她"性巧慧，因使工镂板［版］为杂花之象而为夹缬。因婕妤生日献王皇后一匹，上见而赏之，因敕宫中依样制之。当时甚秘，后渐出，遍于天下，乃为至贱所服"。据《旧唐书》记载，"开元十二年七月乙卯，废皇后王氏为庶民"，由此推断，夹缬的发明应该是在开元十二年（724 年）之前。对照其他的史料，目前所知最早的记载是新疆吐鲁番出土的《天宝年间行馆承点器物帐》，载有"夹缬"被子之名，其明确纪年在天宝八年（749 年）以后，而从出土实物来看，也没有发现盛唐之前的实物。

夹缬中最为精彩的是多彩夹缬，其关键是在夹缬版上雕出不同的染色区域，使得多彩染色可以一次进行，此时花版必须有框。在一些夹缬文物的幅边处还可以看到部分未染色的区域，正是花版边框加持后无法染色的痕迹。不过，唐代夹缬色彩总数并不完全等同于雕版设计的色彩区域数，有时在染色时夹缬版上只雕一种纹样，单色染色，染成后再用其他颜色笔染（图 30）。

▲图30 连叶朵花纹夹缬绢
唐代，甘肃敦煌莫高窟藏经洞出土

3. 蜡缬与灰缬

蜡缬与灰缬的制作工艺相似，只是蜡缬使用蜡作为防染剂，而灰缬使用碱剂作为防染剂进行印花。

先以蜂蜡施于织物之上，然后投入染液染色，染后除蜡的方法称为"蜡缬"。蜡缬最早见于印度或是中亚地区的棉布上，到了魏晋时期，西北地区出现了以点染法点上蜡液后进行防染而成的丝织物。然而传入中原地区后，由于中原似乎产蜡不多，采蜡者又要冒极大的风险（据唐代诗人顾况描述，"荒岩之间，有以纩蒙其身，腰藤造险，及有群蜂肆毒，哀呼不应，则上舍藤而下沉壑"），因此蜡缬使用的时间并不长，很快为使用以草木灰、蛎灰之类为主的碱剂进行防染印花的灰缬所代替（图 31）。

唐代的灰缬非常流行，在操作时常通过夹版夹持来进行二次防染。一般先将织物对折后用夹版夹持，然后施以防染剂，打开夹版，进行染色，得到色地白花。白花处丝线处脱胶特别厉害，成散丝状。唐代灰缬中还有两套色的，据研究，第一套防染剂中是加入某种还原剂才使纤维脆化并发白的，而第二套防染剂则是一般的灰剂，两次防染才达到最后的效果。[1]

[1] 武敏.唐代的夹版印花——夹缬.文物，1979（8）：40-49.

▲ 图 31　花鸟纹灰缬绢
唐代，新疆吐鲁番出土

（四）刺 绣

刺绣是用针引线在织物上穿绕形成图案的一种装饰方法，也是隋唐时期显花丝织物中的大宗，其针法除了沿用早在商周时期就已出现的锁针绣，还包括从中派生出的劈针绣、平绣、蹙金绣等。

1. 劈针绣

中国最早出现的刺绣针法是锁针绣法，早在商代包裹青铜器的丝绸印痕中就可看到它的踪影。它一直沿用到汉晋时期，是出土的汉晋丝绸刺绣实物中的主流绣法。

到了北朝时期，随着佛教的兴盛，人们大量绣制佛像等供养具，用于布施和祈福，这点在敦煌文书中就有体现，如《龙兴寺卿赵石老脚下依番籍所附佛像供养具并经目录等数点检历》在（P.3432）提到"佛屏风像壹合陆扇。绣像壹片，方圆伍尺；生绢阿弥陀像壹，长肆尺，阔叁尺壹寸；绣阿弥陀像壹，长叁箭，阔两箭，带色绢……"，可见使用极多。然而用传统的锁针来制作这些作品时，由于面积过大、密度过大，费时费工，于是一种

表观效果与锁针基本一致，但效率大大提高的劈针出现了。劈针属于接针的一种，在刺绣时，后一针接在前一针的绣线中间穿出再前行，从外观上看起来与锁针的效果十分相似。它和锁针的最大区别就在于，劈针的绣线直行，而锁针的绣线呈线圈绕行，因此劈针技法比锁针技法要简便得多，可以大大提高生产效率，可以说是刺绣技法的一大进步（图32）。

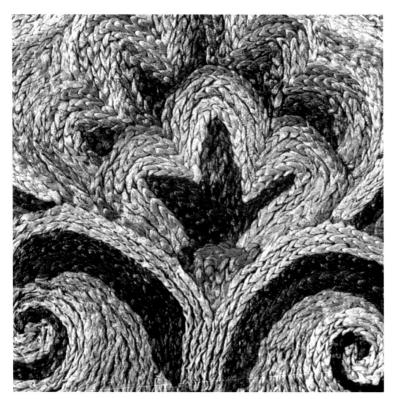

▲ 图32 劈针（局部）放大

2. 平 绣

唐代更常见的刺绣是平绣。所谓"平绣"是一种运针平直、只依靠针与针之间的连接方式进行变化的刺绣技法，常用多种颜色的丝线绣作，其色彩多样，因此也被称为"彩绣"。目前所知在陕西宝鸡法门寺地宫和甘肃敦煌莫高窟藏经洞中均有不少残片以平绣绣成，这是因为当时除用于佛教供养外，刺绣品更多是被用作显示奢华生活的装饰品。史载唐玄宗时贵妇院的刺绣工规模极大，有700人，其日常工作应该就是制作日常用的装饰性绣品，而敦煌文书中也有"绯绣衫子""白绣罗带""紫绣礼巾"等，在此情况下，为提高刺绣效率，大量采用比劈针绣更方便的平绣必然会成为一种趋势。

平绣的针法丰富，有辅针、齐针、套针、戗针等，有些还在纹样的轮廓处以钉缝金线的方式进行勾边，这种工艺称为"压金彩绣"（图33）。这种方法与唐代早期的刺绣有较大区别，可在后世辽金时期的刺绣中找到不少实例，说明压金彩绣这种工艺可能出现于唐代晚期，流行于辽宋时期。此外，在不少出土绣品中还可以发现，除采用罗织物为绣地，它们往往还在背后衬有一层绢织物，这种将罗和绢绣在一起的方法在史书中被称为"罗表绢衬"，一直沿用到宋元时期。

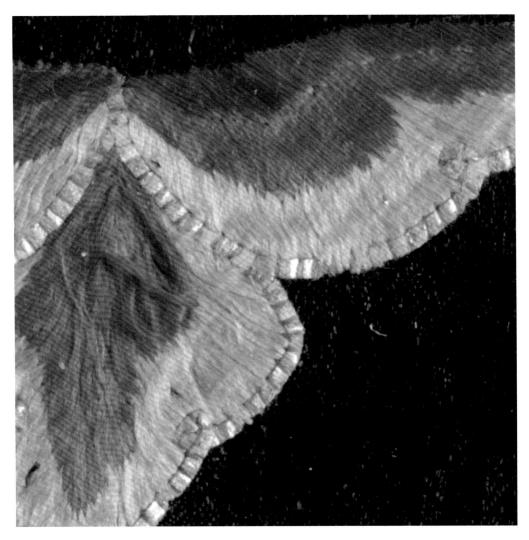

▲图 33　压金彩绣（局部）放大

3. 蹙金绣

所谓蹙金绣是指将金线根据图案盘布，然后用钉针将其钉于织物上形成图案的技法。蹙金绣似乎是从唐代才开始兴起的一种刺绣工艺，唐诗中有"罗裙窣地缕黄金"的句子，陕西宝鸡法门寺地宫的衣物帐碑上也有"武后绣裙一腰，蹙金银线披袄子一领"的记载，而目前所见最早的实例也是出自法门寺地宫（图34），这类刺绣在辽金时期依然十分流行。

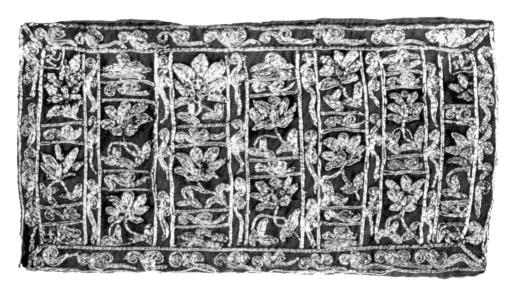

▲ 图 34　紫红罗地蹙金绣裙
唐代，陕西宝鸡法门寺地宫出土

三

隋唐丝绸图案

中国历代丝绸艺术

　　随着丝绸之路的畅通以及随之而来的艺术文化交流，隋唐时期的丝绸图案一方面继承了中国传统的风格，另一方面中亚、西亚等外来的装饰艺术更进一步地影响了中国的丝绸设计。大量出土于丝绸之路沿途的公元 5 世纪至 9 世纪的丝织品都反映了这种异域纺织文化的影响。丝绸上开始出现模仿西域风格的图案题材，包括各种西域的珍禽异兽如狮、骆驼、大象、翼马、孔雀等。各种人物也出现在丝织品上，如狩猎骑士、牵驼胡商、对饮番人以及异域神祇。图案的构图也和汉魏织锦中典型的云气动物纹样有较大区别，多采用骨架式的构图，如菱形或方形的规矩骨架、两圆相套的套环骨架、六边形构成的龟甲骨架、以联珠为主体而四方连续的簇四骨架、二方连续的簇二骨架、呈弧形的对波骨架和交波骨架等。骨架之中，往往置以对称的动物纹样，这些纹样的站立方向经常与纬线方向相一致，与汉代云气动物纹样正好相反。

隋唐时期丝绸图案的另一条源流是把从传统的动物锦纹中游离出来的柿蒂纹作为基本原型，然后吸取了各种植物纹样的图案，开始进行变化，并由此分出两条支流。一条由瓣式宝花发展成为蕾式宝花，花形越来越大，色彩层次越来越丰富，更是出现了结合西域风格的陵阳公样；而另一条向折枝方向发展，写生型的折枝终于成为唐代艺术的主流，它与缠枝结合便成了写生花鸟的主要形式，它与宝花团窠结合就变出侧式宝花，它与景象结合就有了景象折枝和景象宝花。

随着丝织技术传入西域，当地人民也开始学习织造丝绸特别是提花织锦的方法。织物采用平纹纬重组织织造，实现了从经锦到纬锦的过渡。大约从北朝时期开始，粟特地区的织锦开始兴起。这是一类提花纬锦，图案以大窠的联珠纹为特点，窠内纹样有骑士狩猎、翼马、猪头、大鹿、含绶鸟等。其基本技术特点是采用三枚斜纹纬重组织，属于标准的唐式纬锦之类，其经线总是加有捻度较大的 Z 捻，通常由 2～3 根并列而成，一般有本色和深红两种色彩。其纬线非常平直，色彩丰富，不同色彩的纬线相互覆盖非常完整；其图案只在纬向而不在经向循环，图案的勾边通常以二纬二经为单位。此类织锦应该是产自中亚地区的织锦。

（一）联珠团窠纹

一般认为，西域文化对丝绸图案的最大影响是联珠纹。联珠纹其实并不是主题纹样，而是一种由大小基本相同的圆形几何点连续排列而形成的几何形骨架，这个骨架可以是方格、菱格、对波或者圆形，然后在骨架中填以动物、花卉等各种主题纹样，其中又以联珠团窠纹最为常见。联珠团窠纹以小圆点构成联珠环，如果环环相切则形成簇四骨架。环与环之间的空隙，则通常会加入辅花，多以十字形花卉植物构成，但有时也会出现动物甚至人物。这种图案自魏晋南北朝传入以来，到隋唐时期一直非常流行，并进行了很多仿制与创新。

1. 西来织物中的联珠团窠纹

隋唐时期，由于丝绸之路的畅通，大量中亚、西亚等地生产的丝绸通过贸易等手段传入中国，在丝路沿线的吐鲁番、都兰、敦煌等地均有出土。在这些织物中联珠团窠纹锦是最具典型性的一类，它们在技术上都采用斜纹纬二重组织，使用 Z 向强捻丝线作为夹经，但图案仅在纬线方向对称循环，沿经线方向却不是真正的循环，被认为具有波斯织锦的技术特征。

无论是大窠联珠还是小窠联珠锦，其联珠圈通常以深色作环、浅色作珠，一环之中珠数不等，以 20 颗左右为主。团窠多采用簇二联珠的形式，即各联珠环之间在纬向由小团花或回字形的方格纹相连，窠外的宾花以几何形花树为主，窠内的主题纹样则以

动物为主。这些动物体形较大，雄健威猛，具有明显的异域风格，有些甚至是异域神祇的化身。

比如联珠猪头纹锦，猪头与中亚、西亚地区信奉的琐罗亚士德教即祆教有关。据研究，在萨珊波斯时期，有很多动物被视为琐罗亚士德教中诸神的化身，如马被视为梯希特雷亚（Tishtrya）神的化身，狮被视为密斯拉（Mitthra）神的化身，而野猪则是伟力特拉格那（Verethragna）神的化身。[1] 伟力特拉格那是古代波斯阿维斯陀语（Avestan），后来转变为 Warahran，Vahram，Vehram，Bahram，Behram 等词，它的文字意义是"打击抵抗"，其本意也就是"胜利"，或是说"胜利的赋予者"，它与希腊英雄赫拉克勒斯相当，是一位力大无比的大力神，象征胜利。猪头图案曾流行于自波斯到中亚的辽阔土地上，在萨珊波斯（现伊朗）的核心地区达姆汗（Damgham）出土有联珠猪头纹方砖（图 35），乌兹别克斯坦的巴拉雷克和阿夫拉西阿卜的壁画中也有联珠猪头纹织物图案（图 36），在阿富汗巴米扬石窟 D 窟中的壁画，也采用了极为精美的联珠猪头纹作为装饰纹样。反映在织物上，迄今为止，已知的猪头纹锦不多，我国新疆吐鲁番阿斯塔那墓区至少出土有四种类型的猪头纹锦。第一件猪头纹锦为斯坦因的盗掘品，现藏于印度新德里国立博物馆。原物仅保留下一个联珠团窠，内有一个硕大的猪头，造型较为写实。团窠上下由小联珠环相连，左右似以回纹相邻，色彩以青、黄、黑等为主。1949 年以后，新疆维吾尔自治区博物馆在吐鲁番阿斯塔那又发掘到至少三件。

① 赵丰，齐东方.锦上胡风——丝绸之路纺织品上的西方影响（4—8 世纪）.上海：上海古籍出版社，2011：124.

▲图 35　联珠猪头纹方砖
7 世纪，伊朗达姆汗出土

▶图 36　联珠猪头纹织物图案
7 世纪，乌兹别克斯坦阿夫拉西阿卜壁画

第一件出自阿斯塔那 138 号墓，被发掘者最初定名为熊头纹锦[①]，主要采用红白蓝三色，色彩明艳，造型较为稚拙可爱。第二件出自阿斯塔那 325 号墓，猪头的造型较为写实，眼睛圆睁，口张开，露出两颗弯曲的獠牙和下齿，面部用带有锯齿边的几何纹区分出额头、鼻翼、下颌和面颊等区域，颈部布满条纹状鬃毛。联珠圈左右由小联珠环相连，但上下有回纹装饰（图 37）。第三件猪头纹锦，造型精美，但尚未公开发布。此外，在中国香港收藏家贺祈思（Chris Hall）先生的收藏中还有两件，其中一件的特别之处是猪头的数量，在宽约 80 厘米、高约 50 厘米的织物中有 12 个联珠猪头团窠。团窠经向共分为两行，一行猪头向左，一行猪头向右，猪头的外形较圆，都是一律的青面獠牙（图 38）。上下两行的团窠间隔较远，在上下两行间是宾花图案，而左右两个团窠之间则紧密相接。虽然这种联珠猪头纹锦仅出土于中国境内，但这种纹样在其他材质的纺织品上也有发现。比如：美国俄亥俄州的克利夫兰美术馆收藏的一件同一时期的猪头纹挂毯残片（图 39），由亚麻和羊毛缂织而成，以深蓝色作地，猪头色彩以青、黄、蓝、红等为主，造型写实，被认为是伊朗或者中亚粟特地区的产品；纽约的大都会艺术博物馆收藏的一件联珠猪头纹刺绣（图 40），以丝绸作地，以劈针技法绣出联珠猪头纹，在联珠窠外点缀着孔雀纹，被认为是伊朗、阿富汗或中国新疆地区的产品；而华盛顿的纺织博物馆中保存着的另一件联珠猪头纹刺绣，则用亚麻布作地，用羊毛线以锁绣针法绣出[②]，推测亦是西亚的产品。

① 新疆维吾尔自治区博物馆.丝绸之路·汉唐织物.北京：文物出版社，1973：图 37.
② Harper, P. O. *The Royal Hunter: Art of the Sasanian Empire*. Asia Society,1978.

▲图 37　猪头纹锦
唐代，新疆吐鲁番阿斯塔那 325 号墓出土

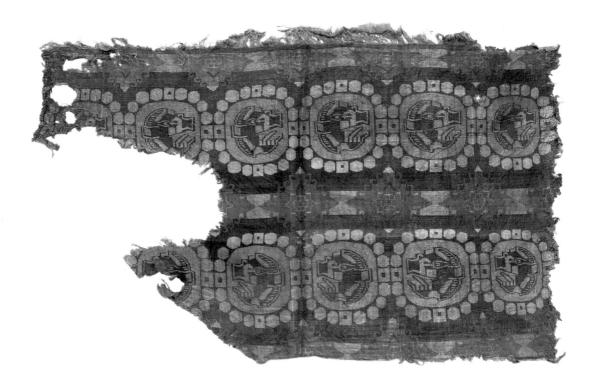

▲图 38　猪头纹锦
唐代，贺祈思先生藏

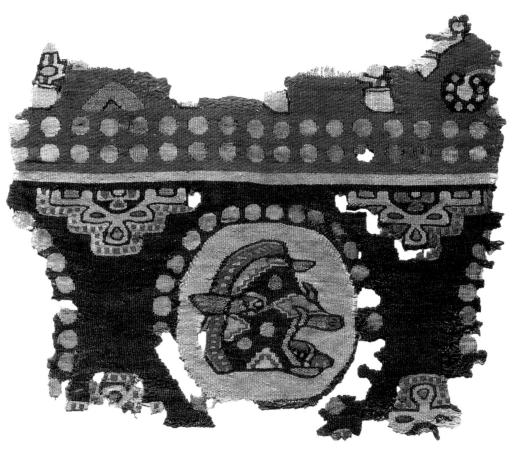

▲ 图 39　猪头纹挂毯
7 世纪至 8 世纪

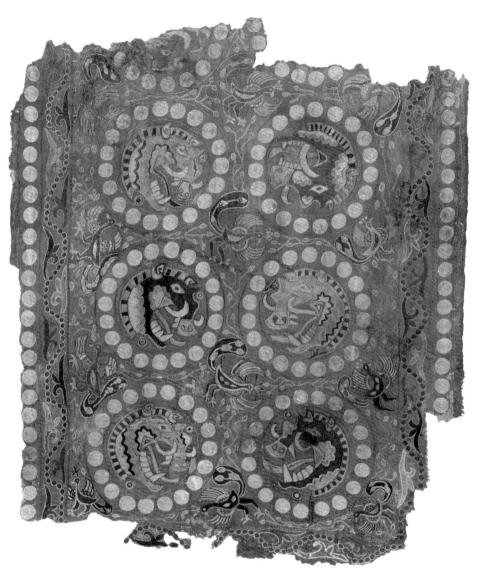

▲ 图 40　猪头纹刺绣
7 世纪

鹿在中国发现的联珠团窠纹锦中也是最常见的题材之一，有单独出现的，也有成对出现的。新疆吐鲁番阿斯塔那墓葬群是出土联珠鹿纹锦最多的地区，大多出土自时代相当于唐代初期的墓葬中。这些织物的色彩虽然不同，有以红色为地者，更多则是以青黄色为主色调，但造型却基本相同，其形象一律壮硕无比，不同于中国传统的梅花鹿，应该是来自西亚一带的大角鹿。以阿斯塔那332号墓出土的联珠大鹿纹锦（图41）为例，其联珠环共由20颗珠子组成，在左右两联珠窠间以小型联珠圈相连，窠内是一只大角鹿，巨大鹿角分为三叉，鹿身以深蓝绿色为主，点缀有黄色斑纹，颈部至前胸部位以及臀部凸起，这种表现手法使得鹿的形象显得更加立体，也更加圆润壮硕，鹿颈部系有飞扬的绶带。类似的鹿纹在粟特7世纪至8世纪的银器和织锦上也常见，萨珊流行的时间则更早一些。[1]

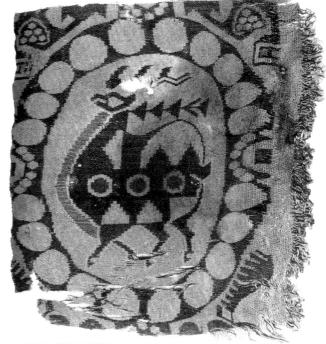

▲ 图41 联珠大鹿纹锦
唐代，新疆吐鲁番阿斯塔那332号墓出土

[1] 尚刚. 隋唐五代工艺美术史. 北京：人民美术出版社，2005：78.

除了这些窠形较大，窠内只有一个动物的大窠联珠纹锦外，新疆吐鲁番地区也出土了不少较小的联珠团窠纹锦，其中的动物是成双成对的，以对鸟类纹为主，包括孔雀、大雁、鸭子等。如 1996 年出土于阿斯塔那 134 号墓的联珠对鸟纹锦（图 42），以土黄色为地，红、白两色显花，联珠环上排列四串联珠，五个一串，中间由两个回字形方块间隔。联珠环排列成横带形式，环内置相对而立的对鸟纹，鸟头上戴星月纹装饰，脚踏联珠纹平台，但从保留下来的部分看，上下两行鸟纹有明显不同，最为突出的是上行鸟冠上的星月纹十分明显，而下行鸟冠饰星月基本连在一起。上行鸟颈后没有飘带，而下行鸟颈后则多一飘带。这些差异正说明了其织造技术的特殊性，可见这类织锦实际上是用一种只能控制纬向循环却不能控制经向循环的织机来织的（图 43）。

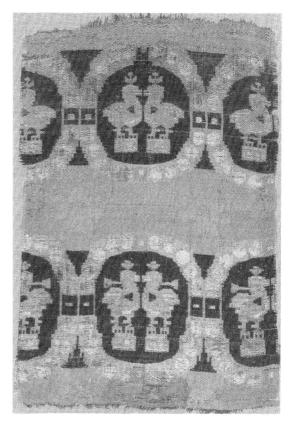

▲ 图 42　联珠对鸟纹锦
唐代，新疆吐鲁番阿斯塔那 134 号墓出土

▶ 图 43　联珠对鸟纹锦图案复原

2. 中国仿制的联珠团窠纹

西方的联珠团窠纹在进入中原后，中原工匠对其进行了吸收和消化。吸收的第一步是仿制。《隋书》中曾记载有何稠仿制波斯锦的故事。何稠字桂林，其祖上来自中亚粟特，为第三代移民。北周时期，何稠被丞相杨坚召补参军，兼掌细作署。杨坚正式称帝后，在隋代开皇初期，授予何稠都督职位，后升迁为御府监，历太府丞。何稠常常广泛地阅览古图，认识许多以前的器物。在这段时期，他的成就之一就是仿制了波斯锦，当时的波斯献金绵锦袍，编织华丽，他奉旨仿织，且仿制锦的品质之精美超越了原物，杨坚甚为高兴。何稠仿制的波斯锦数量可能不大，但后来的织工可能进行了大规模的仿制。

这种对波斯锦的仿制是从织造技术到图案设计的全面模仿，在织造技术上它采用的是中亚常用的斜纹纬重组织，只是在夹经的选择上没有使用中亚纬锦所用的 Z 捻丝线，而是使用了 S 捻丝线。在图案上，它采用的联珠团窠窠形较大，一般直径可以达到 40～50 厘米，团窠之内的主题图案则由猪头、含绶鸟等异域神祇化身改为鹿、马、虎等中国人较为喜闻乐见的动物，色彩以蓝、黄、绿等色调为主，团窠之间的十字宾花常使用忍冬状的卷草图案，整体造型更为华丽。

对鹿纹是其中最为常见的一种。以中国丝绸博物馆收藏的一件初唐时期的团窠联珠对鹿纹锦（图 44、图 45）为例，它由六块较小的残片复原成两个基本完整的团窠。团窠以联珠纹构成，窠中是绿色的对鹿，此种鹿已非中亚、西亚的大角鹿，而是中国

▲ 图 44　团窠联珠对鹿纹锦
唐代

▶ 图 45　团窠联珠对鹿纹锦图案复原

式的梅花鹿——头长双角，身上有梅花斑，脖子上系着长长的飘带，站在生命树下，窠外是十字宾花。此件织锦采用的是经线加有 S 捻的 1∶3 斜纹纬重组织，其图案的织制极为细密，色彩大方、明快。大谷探险队在新疆吐鲁番地区发掘得到的大窠联珠花树对鹿纹锦，在双鹿之间还织有正反的汉字"花树对鹿"。在甘肃敦煌莫高窟藏经洞出土的几件朵花团窠对鹿纹夹缬（图 46）采用两套色，浅棕色背景上印深蓝色的大型团窠图案，窠内是花树对鹿纹，鹿四脚站立，一条前腿微微上提，身上布满了点状斑纹，脑后长有两只大角，具有明显的东方风格，图案与前两件相似，但团窠圈内的联珠改成了类四瓣的小花，窠外是十字形花叶纹（图 47）。

▶图 46　朵花团窠对鹿纹夹缬
唐代，甘肃敦煌莫高窟藏经洞出土

▲ 图 47　朵花团窠对鹿纹夹缬图案复原

　　翼马是另一种常见的主题，翼马的原型是希腊神话中的珀伽索斯（Pegasus），据说是美杜莎与海神波塞冬所生，曾为柏勒洛丰驯服，但当柏勒洛丰试图骑它上天堂时，它却把柏勒洛丰从背上摔下来，独自飞到宇宙成为飞马座。珀伽索斯马蹄踩过的地方便有泉水涌出，诗人饮之可获灵感，因此在文艺复兴时期，翼马成为艺术和科学女神缪斯的标志。在中国的西北地区，特别是新疆吐鲁番阿斯塔那曾出土有多件联珠翼马纹锦。图 48 所示的这件联珠翼马纹锦出土于阿斯塔那 69 号墓，由于受扰严重，墓主人及年代均不明，同墓亦无文书伴出。现仅余下一个半不完整的团窠，从残留部分推测，其联珠形团窠间并不相连，呈散点状排列，在联珠环的上下左右各装饰有一回纹，织物下部出现横向的联珠带及一半的宾花，其团窠中间的主题图案仅可知是一匹马，左右两个团窠呈左右镜像对称关系，但细节部分难以分辨。这件织物无论是联珠团窠的造型，还是下部的联珠带及半个宾花都与橘瑞超盗掘自吐鲁番木头沟的一件联珠翼马纹锦（图 49）十分相似。[①]1897 年埃及的安底诺伊（Antinoe）遗址中出土过一批联珠翼马纹锦，中亚和中国西北地区也出土了具有粟特风格的翼马纹锦，但其经线均采用 Z 捻，属于波斯粟特系统，出现年代较早，而在阿斯塔那地区出土的这批织锦在组织结构上属于东方系统的唐式斜纹纬锦，其经线加有强 S 捻，以 1/2 S 斜纹纬重组织织造。

① 赵丰. 丝路之绸：起源、传播与交流. 杭州：浙江大学出版社，2015: 179.

▲ 图 48　联珠翼马纹锦
唐代，新疆吐鲁番阿斯塔那出土

▶ 图 49　联珠翼马纹锦
唐代，新疆吐鲁番木头沟出土

▲ 图 50　联珠四骑狩狮纹锦
唐代

此外，与马相关的还有大量骑马狩猎纹锦，其中最有名的一件是现藏于日本奈良法隆寺的联珠四骑狩狮纹锦（图 50），现存幅宽 134 厘米，长达 250 厘米，团窠直径 45 厘米。联珠内共有四位骑士，骑在烙有"山"与"吉"这两个汉字的马上，作回头狩狮状（图 51）。另一件收藏于瑞士阿贝格基金会的黄地大窠联珠狩猎纹锦，中间位置是一棵花树，树上立一对鸟，树旁有两位骑士，手提长枪，正在猎杀奔跑的鹿和野猪，在他们下方又有两位骑士，作回首射虎状，再下是两位徒步的勇士，一手持鹰，一手持匕首，正在和猎犬一起追赶野兔，在花树的下方还有一对公牛作抵角搏斗状，场面十分壮观。

还有一种对波斯锦的仿制是仅对图案设计进行模仿，在织造技术上仍沿用中原传统的经重平组织，这类织物的团窠尺寸一般较小，在一个门幅内通常有 6 到 8 个循环，

属于中小型窠，窠内主题通常以对马、对羊、对凤等为主。新疆吐鲁番出土的联珠对孔雀"贵"字纹锦（图 52），原为一覆面的内芯，采用 1/1 平纹经重组织织造，外圈的联珠环以 5 个联珠为一组，共 4 组，由回字形方块间隔。窠内是一对相向而立的孔雀，口衔花束，两侧悬挂幡状物，窠外以对鹿和植物纹为宾花，团窠之间并不相连，点缀有"贵"字（图 53）。另一件同样出土自吐鲁番阿斯塔那的联珠对鹊纹锦（图 54），则采用三枚斜纹经重组织织造，其联珠环的构成方式与前者相同。窠内主题纹样为两两相对的立鸟，鸟的上方和下方均有一植物纹，联珠环之间的辅花为十字形花叶纹。在这类织物也可看到马的主题，一般为立马或饮马，但尚未见有骑士者。吐鲁番阿斯塔那出土的联珠对马纹锦（图 55），以三枚斜纹经重组织织造而成。联珠环是由 4 组共 16 颗圆珠串联而成，团窠之间以八瓣朵花相连。上下两个团窠内的翼马的造型不同：其中一行对马一前足腾起，作行走状，马下方为莲花纹；另一行对马分别立于一棵枝叶繁茂的树木两侧，作俯首饮水状，马下方为汩汩泉水（图 56）。

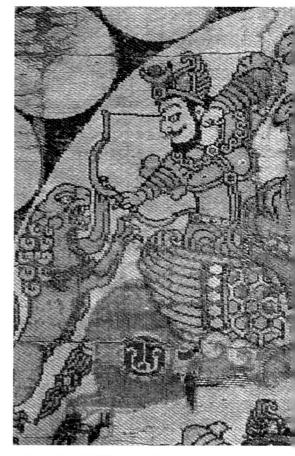

▲ 图 51　联珠四骑狩狮纹锦（局部）

▲图52 联珠对孔雀"贵"字纹锦
唐代，新疆吐鲁番出土

▶图53 联珠对孔雀"贵"字纹锦图案复原

▲ 图 54　联珠对鹊纹锦
唐代，新疆吐鲁番阿斯塔那出土

▲ 图 55　联珠对马纹锦
唐代，新疆吐鲁番阿斯塔那出土

▲ 图 56　联珠对马纹锦图案复原

　　仿制之后是消化、吸收以及在此基础上的变化，最为典型的是联珠小团花纹锦的出现。这种织物的分布很广，在我国新疆吐鲁番、青海都兰，日本奈良正仓院和中亚地区均有。从风格上看，其联珠环有两种：一种与其他联珠团窠纹相同，呈带状（图57）；另一种则是散点的联珠环，仅由圆珠排列成环（图58）。但无论哪种形式，它已退化到不太重要的位置，其全貌更像一朵团花，宾花则基本采用十样小花。同时，大量的联珠小团花纹还出现在隋至初唐时期的敦煌壁画上，以及盛唐时期神龙二年（706年）懿德太子墓出土的彩绘武士俑上，可见这种图案在当时的流行程度之高。

◀图 57　联珠团花纹锦
唐代，新疆吐鲁番出土

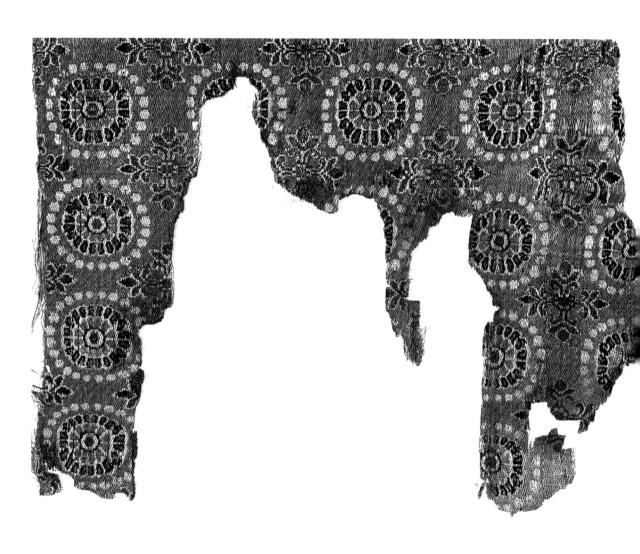

▲ 图 58　团花纹锦
唐代，新疆吐鲁番出土

其他织物品种也有对联珠团窠纹的仿制，其中流行面较广的是联珠对龙纹绫，在新疆吐鲁番、青海都兰均有出土，在日本奈良正仓院也有多件传世。其图案基本上以双层联珠作团窠圈，窠内是中国典型的对龙主题，龙身十分矫健，呈弯曲状，前两足腾起，后两足顶天，两龙之间用直线形的联珠柱相隔，柱子的中间装饰以莲花和绶带，柱子两头则是莲花柱础，窠外采用十样小花作宾花。其中在新疆吐鲁番阿斯塔那 221 号墓出土的一件黄色团窠双珠对龙纹绫（图 59），背面有"景云元年折调细绫一匹""双流县""八月（？）官主簿史渝"等墨书（图 60），说明此件织物是唐睿宗景云元年（710 年）在剑南道成都府双流县（今四川省成都市双流区）生产的，并根据当时的赋税制度上交朝廷，

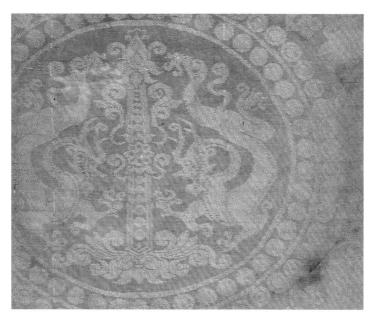

▲ 图 59　黄色团窠双珠对龙纹绫
唐代，新疆吐鲁番阿斯塔那 221 号墓出土

后来可能作为军需物资又被调拨到新疆。在美国大都会艺术博物馆收藏的联珠对龙纹绫则是比较特殊的一件（图 61），虽然它的图案和其他织物并无太大区别，但细看之下，可以发现其中的对龙并无龙头。这个现象十分有趣，因为在中原地区，织工不大可能织龙而不织龙头。唯一可能的解释是，这是对龙这一题材不熟悉的地区的织工所为。另外，虽然有题记称其为"细绫"，但实际上，这些联珠对龙纹绫多在平纹地上以斜纹组织显花，以现代组织学的观点而言，准确的名字应该称为"绮"，而这件无龙头的织物则是在 3/1 Z 向斜纹地上以 1/3 S 向斜纹显花，是一件标准的四枚异向绫织物（图 62）。

▲ 图 60　黄色团窠双珠对龙纹绫背面的题记

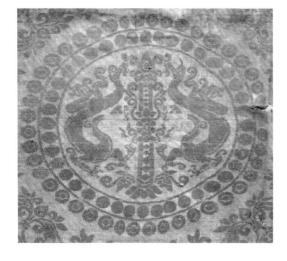

▲ 图 61 联珠对龙纹绫
唐代

▶ 图 62 联珠对龙纹绫图案复原

（二）瓣窠纹

在中唐时期的丝织品，特别是青海都兰出土的丝织品中，有一组具有明显中亚、西亚特色的斜纹纬锦，不但经线采用 Z 捻丝线，而且有时在背部有纬浮长。从色彩上看，这类丝织品分为两种：一种整体感觉较为冷淡，以青、黄、绿等色为主，色彩饱和度较低；另一种整体感觉较为浓艳，以红、藏青等色为主，色彩饱和度较高。在图案上，这类丝织品采用花卉植物作环，中间填以动物纹样，窠的尺寸一般较大，但图案仅在纬线方向对称循环，沿经线方向较为自由。

青海都兰出土的大量瓣窠含绶鸟纹锦是最为典型的例子。从其织造技术看，它们都属于中亚系统的斜纹纬锦，一般以 1∶4 的斜纹纬二重组织织造，经线采用 Z 捻丝线，纬线常用大红色作地，黄、绿、白、蓝四色显花，有时将五色进行分区换色，部分色彩的纬线采用浮长的形式背衬。如血渭大墓出土的红地瓣窠含绶鸟纹锦（图 63），根据多件残片复原而得的图案可以看到图案中心是一个呈椭圆形的团窠，窠外环以八片花瓣，中间立有一鸟。该鸟身上的羽毛呈鳞甲片状，尾部呈板刷状，翅和尾用横条或斜线表示，翅带弯勾向上翘起，翅和尾均有饰以联珠竖向的条带，颈部饰以项圈状物，上饰有联珠，嘴衔布满联珠的项链状物，项链下方垂有三串璎珞，颈部系有两条带结的飘带，向后飘扬。两足立于平台座上，平台正面饰以横向的联珠。宾花为对称的十样花，

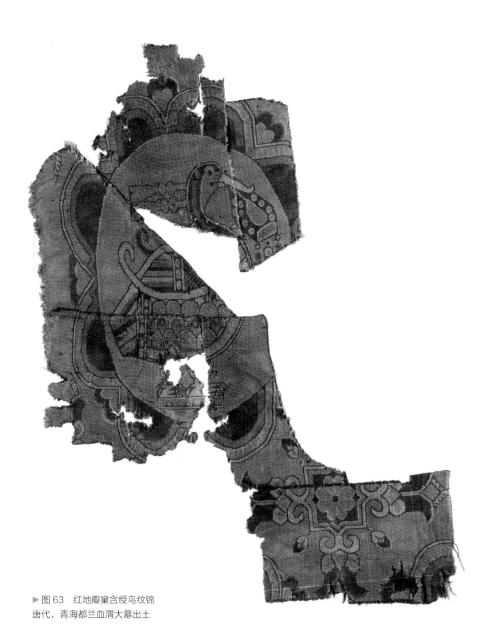

▶图63 红地瓣窠含绶鸟纹锦
唐代，青海都兰血渭大墓出土

花中心为八瓣小团花，四周方形花，四向伸出花蕾（图64），复原后的纹样单元经向约为17厘米、纬向约为13厘米。这类瓣窠含绶鸟纹锦的纹样还可以在甘肃敦煌莫高窟第158窟卧佛枕上见到（图65、图66），该窟建于吐蕃时代，相当于中唐时期。敦煌文书将这类织锦称为大红番锦，《唐咸通十四年（873年）正月四日沙州某寺交割常住物等点检历》（P.2613）提到"大红番锦伞壹，新，长丈伍尺，阔壹丈，心内花两窠。又壹张内每窠各师子贰，四缘红番锦，伍色鸟玖拾陆"。据此可知，这种织锦在敦煌被称为"五色鸟锦"。

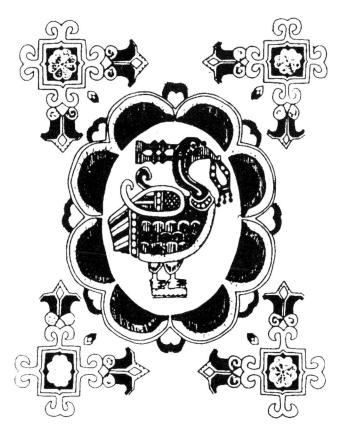

▶ 图64 红地瓣窠含绶鸟纹锦图案复原

▲ 图 65　甘肃敦煌莫高窟第 158 窟卧佛枕上的瓣窠含绶鸟纹
中唐时期

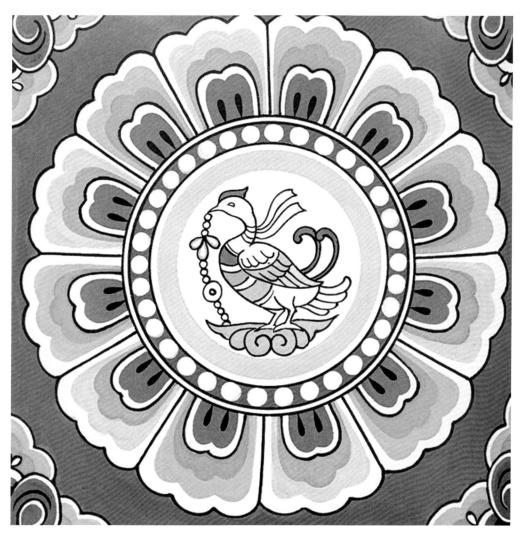

▲图66 瓣窠含绶鸟纹图案复原

值得注意的是，血渭大墓中还出土了一件红地桃形纹波斯文锦（图67）。织物被缝成管状，正面是一横条心形边饰，以红、黄、蓝、白、绿五色织成，两侧以联珠纹作边。反面以红地黄字织出两行文字，据马琴泽（D. N. Machenzie）教授考证，这是萨珊波斯时期广泛使用的婆罗钵文字，意为"王中之王，伟大的、光荣的"（King of the Kings, the Great）。考古学家由此推断，这是最为可靠的波斯锦。事实上，这种装饰带应为织物的机头部分，类似的织物在埃及也有发现，但那件织锦上的文字是绣上去的阿拉伯文，织出的横条花边与此相似，也是心形带。因此，这件红地桃形纹波斯文锦极有可能属于红地瓣窠含绶鸟纹锦的机头部分，应该是由使用波斯文字的中亚织工所织。[①]

▲ 图67　红地桃形纹波斯文锦
唐代，青海都兰血渭大墓出土

①　赵丰. 丝路之绸：起源、传播与交流. 杭州：浙江大学出版社，2015: 178.

　　以尖瓣形作团窠环的对狮纹锦是目前世界各地收藏最广的具有粟特风格的织锦之一，如法国的桑斯大教堂（Sens Cathédral）、图尔大教堂（Toul Cathédral）、洛林博物馆（Musée Lorraine）、巴黎装饰艺术博物馆（Musée des Arts Decoratifs），美国的纽约库珀 - 休伊特博物馆（Cooper-Hewitt Museum），英国国立维多利亚与艾伯特博物馆（Victoria & Albert Museum），比利时的皇家历史与艺术博物馆（Musées royaux d'Art et d'Histoire）等机构都有收藏。[①] 在敦煌藏经洞中曾出土了两件团窠尖瓣对狮纹锦缘经帙（图68），现在分别收藏于大英博物馆（MAS.858）和法国吉美博物馆（EO.1199）。从这两件经帙可以复原这一团窠尖瓣对狮纹锦的图案（图69），其经向循环约为32厘米，纬向循环约为22～23厘米。[②] 这说明此类织物在中国西北地区曾经流行过，或许正是敦煌文书中所说"壹张内每窠各师子贰"。而保存最好的团窠尖瓣对狮纹锦（图70）收藏于法国的桑斯大教堂。它长245厘米，宽116厘米，有完整的幅边，整张内共有四列七行团窠对狮，上下各有供裁剪用的界边，长8～11.5厘米。每个团窠以12片三角形的尖瓣组成，窠内是站在叶台之上的一对狮子，狮身的前腿位置有一小翅膀，窠外是直立的花树与两对对兽。整个图案在纬线方向对称循环，在经线方向的循环并不严格，这也是粟特锦的一个特点。[③]

①　Shepherd, D. & Henning, W. *Zandaniji Identified? Aus der Welt der Islamischen Kunst, Festschft fur Ernst Kuhel zun 73.* Berlin: Gebrustag, 1959: 15-40.

②　赵丰 . 敦煌丝绸艺术全集 · 英藏卷 . 上海：东华大学出版社，2007：94.

③　赵丰 . 织绣珍品 . 香港：艺纱堂 / 服饰出版，1999：120.

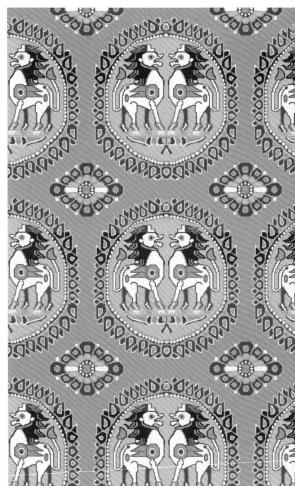

◀图 68　团窠尖瓣对狮纹锦缘经帙

唐代，甘肃敦煌莫高窟藏经洞出土

▼图 69　团窠尖瓣对狮纹锦缘经帙图案复原

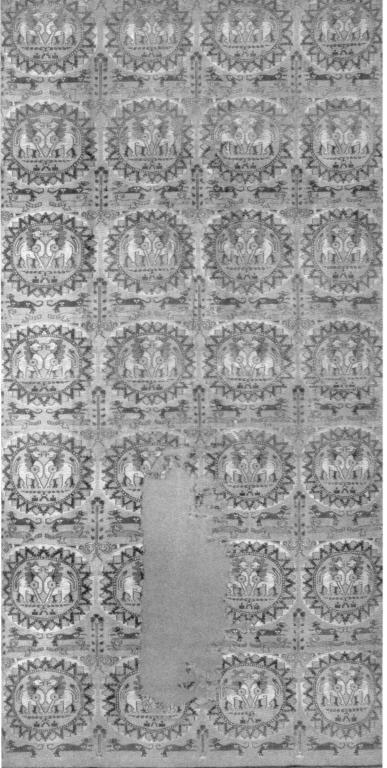

◀图 70　团窠尖瓣对狮纹锦
9 世纪

　　此外，瓣窠中所见较多的主题纹样还有鹰、马、鹿等动物主题纹样。如青海都兰出土的黄地瓣窠灵鹫纹锦（图71），团窠采用八瓣花环，环内是一正面站立的灵鹫（鹰），头向左，脑后有背光，两翅平展，颈与翅间有联珠条饰，中间主体为腹部，鹰之双足抓一人，置于腹部，此人两手高举左右，似在祈祷，灵鹫尾部共有七根尾羽。这种正面鹰身的造型在中国极为罕见，但在西方较为常见，在中亚地区也时有发现。乌兹别克斯坦境内的扎尔特佩（Zar-tepa），残留着一些壁画，其中一幅为鹰身正面、鹰足抓住一人的形象，考古学家定为金翅鸟（Garuda），其造型与此十分接近。另一件夏日哈露斯一号墓出土的中窠小花对鹰锦，以若干朵小花排成团窠环，窠内有两只昂首挺胸、相对而立的鹰，同样脑后有背光，类似的织物在甘肃敦煌莫高窟藏经洞和新疆米兰遗址也有出土。

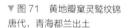

▼图71　黄地瓣窠灵鹫纹锦
唐代，青海都兰出土

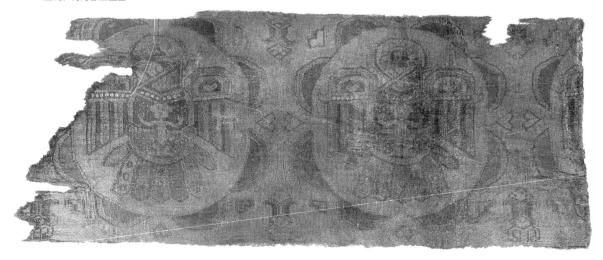

　　还有一些织物的瓣窠造型较为别致，如甘肃敦煌莫高窟藏经洞出土的团窠对鸭纹锦（图72），团窠环断为四段，左右两段中心以一朵花纹做装饰，上下两段则装饰有两朵花和一树叶纹，窠内为一对鸭，并无平台可立，圈外宾花为几何形花卉状，但已不清晰。中国丝绸博物馆收藏的团窠对鸟纹锦（图73），团窠最外圈为三角锯齿纹，齿尖朝内，里圈两三瓣叶叶尖相对、叶柄相连组成桃形花瓣，两花瓣相连的空间用三角形单线连接，整个造型如同俯视的莲花，花瓣主次相间有层次。窠内对鸟扁嘴相对，作展翅状，翅膀装饰有十字形图案。

◀图72　团窠对鸭纹锦
唐代，甘肃敦煌莫高窟藏经洞出土

▲ 图 73　团窠对鸟纹锦
唐代

（三）旋转团窠

上述各种团窠中两只动物主题纹样的排列方式以中轴对称为主，自唐代晚期开始，这种排列出现了一些变化。一种由两只鸟或兽头尾相接回旋排列而成的小型团窠开始出现，该排列方法被工艺美术界称为"喜相逢"，我们在此称之为旋转团窠。与联珠团窠或宝花团窠通常有主花和辅花两种主题进行二二错排不同的是，旋转团窠通常只有一种主题纹样，二二错排，在团窠的周边形成六边形的空隙。

目前所见最早的旋转团窠实物是法门寺地宫出土的鹦鹉纹锦（图 74），此锦原用于包裹佛指舍利，因此被裁成极小的片状，经过复原后，可以看出这是由两只鹦鹉首尾相衔而飞组成的团窠。从组织结构上看，这件织锦采用了辽式斜纹纬重组织，因此其年代应该在晚唐时期。

▲ 图 74　鹦鹉纹锦
唐代，陕西宝鸡法门寺地宫出土

　　这种旋转团窠还大量出现在甘肃敦煌莫高窟藏经洞所出的辽式纬锦和妆花织物中，如红地团狮纹锦（图75），共有39片，经拼复后可以看到其团窠由两只张大口、伸长爪，追逐着彼此尾巴的狮子组成（图76）。大部分的狮身色彩主要为白色，采用蓝色勾边，有少部分的狮身以黄色为主，这可能是图案在织造时纬线采用了分区换色的缘故。

▲ 图75　红地团狮纹锦
唐代，甘肃敦煌莫高窟藏经洞出土

▲ 图76　红地团狮纹锦图案复原

红地团凤纹妆花绫（图77）则在红色地上以黄色丝线以妆花工艺织出双凤纹样，头在中间，呈喜相逢形式排列，头上有冠，尾巴呈枝叶状。[1] 还有一件蓝地团窠鹰纹锦（图78），以蓝色纬线作地，其上以红、浅蓝、黄绿、白等色纬线显花，织物较为残破，经复原后可知这是两只呈喜相逢形式排列的飞鹰的纹样（图79），其间点缀有朵云纹样。法国人勒科克在新疆吐鲁番伯孜克里克千佛洞曾发掘过一件麻布幡（图80），上面的回鹘国王身上也绘有非常相似的飞雁团窠[2]，此类图案可能是唐代晚期的流行图案。

▲图77　红地团凤纹妆花绫
唐代，甘肃敦煌莫高窟藏经洞出土

① 赵丰. 敦煌丝绸艺术全集·英藏卷. 上海：东华大学出版社，2007：145.
② 冯·勒科克，瓦尔德施密特. 新疆佛教艺术. 管平，巫新华，译. 乌鲁木齐：新疆教育出版社，2006：256.

▲图78　蓝地团窠鹰纹锦
唐代，甘肃敦煌莫高窟藏经洞出土

▲图79　蓝地团窠鹰纹锦图案复原

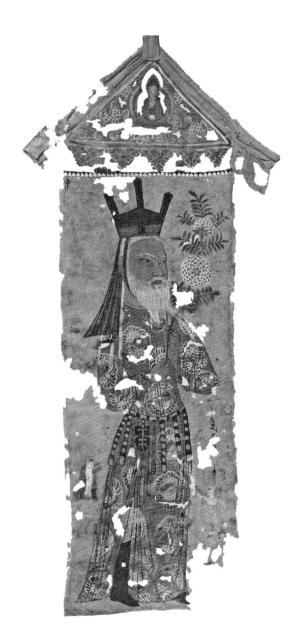

▶图80 麻布幡
唐代，新疆吐鲁番伯孜克里克千佛洞出土

（四）陵阳公样

大约在初唐之际，在吸收消化自西域地区传入的联珠团窠纹样后，在唐代丝绸上出现了一种具有中国特色的新型团窠图案，构成外环的元素由外来的联珠改为中国人喜欢的花卉和枝叶，中间装饰凤鸟、狮子等鸟兽纹样，这很可能就是史料中记载的"陵阳公样"。

陵阳公即窦师纶，字希言，京兆（今陕西西安）人，纳言陈国公窦抗之子。其先祖出自鲜卑纥豆陵氏，北魏孝文帝时改为汉姓"窦"，历北周、隋、唐，均与皇室联姻，地位显赫。李唐立国后，窦师纶因功被封为陵阳郡开国公、金紫光禄大夫。武德四年（621年），窦师纶被任命为著名的丝绸产地益州（今属四川省）的大行台检校修造，负责制造舆服器械，在此期间，他创制出了闻名后世的"陵阳公样"。关于窦师纶创制新纹样的事，唐代张彦远的《历代名画记》中也曾记载过："窦师纶，……敕兼益州大行台检校修造，凡创瑞锦宫绫，章彩奇丽，蜀人至今谓之陵阳公样。……太宗时，内库瑞锦，对雉、斗羊、翔凤、游麟之状，创自师纶，至今传之。"[①] 图81和图82是西安碑林博物馆所收藏的窦师纶墓志铭和墓志铭盖。

在唐诗中，也可以看到很多关于此种新型图案的描述，如元稹《早春登龙山静胜寺时非休浣司空特许是行因赠幕中诸公》中所云"山茗粉含鹰觜嫩，海榴红绽锦窠匀"，形容山间绽开的海石

① 张彦远 . 历代名画记 . 周晓薇，点校 . 沈阳：辽宁教育出版社，2001：88-89.

◀图81　窦师纶墓志铭
唐代

▶图82　窦师纶墓志铭盖

榴平匀如锦窠；卢纶的《宴赵氏昆季书院因与会文并率尔投赠》诗中则有"花攒麒麟栎，锦绚凤凰窠"等语句，指的就是以花卉作窠、内填麒麟和凤凰主题的图案，而麒麟和凤凰正是张彦远所记载陵阳公样中的"翔凤、游麟之状"。

从出土实物来看，此图案流行的时间很长，地域也很广。新疆吐鲁番阿斯塔那 191 号墓出土的一件宝花立鸟印花绢（图 83、图 84），以卷草纹样构成宝花环，造型简单，中立一水鸟。同墓伴出有唐高宗永隆元年（680 年）的文书，属于初唐时期的织物。敦煌藏经洞发现的团窠葡萄立凤吉字纹锦，由相互缠绕的葡萄纹构成团窠，果繁叶茂，窠环直径在 30 厘米左右，属于中窠规格，窠中的凤凰一足立地，属于初唐后期的造型风格。青海都兰出土的中窠宝花立凤纹锦（图 85）团窠尺寸较藏经洞所见的小，由各种花蕾头连成环式团窠，其中立凤双足立地，凤头呈三角形，已带有外来影响的痕迹。[1]

此外，中国丝绸博物馆收藏有一件宝花立狮纹锦（图 86），其图案极为华丽，以大窠花卉为环，环中是一站立的狮子，环外是花卉纹作宾花。这种花卉已具写实风格，枝叶繁茂，花的造型总体如牡丹，但其中的花蕾却如石榴。团窠中的狮子轮廓线非常鲜明，躯体肉丰骨劲，健硕丰满，狮尾上翘，浑身充满力量和活力，十分形象真实。值得一提的是，宝花团窠环在整窠图案中占较大比重，从而压缩了狮子纹的空间。虽然只有两种色彩，拼接得到的图案也并不完整，但从现有的花

[1]　赵丰 . 中国丝绸通史 . 苏州：苏州大学出版社，2005：251.

▲ 图 83　宝花立鸟印花绢
唐代，新疆吐鲁番阿斯塔那 191 号墓出土

▲ 图 84　宝花立鸟印花绢图案复原

▲ 图 85　中窠宝花立凤纹锦
唐代，青海都兰出土

▲图 86 宝花立狮纹锦
唐代

团和狮子的图案造型看，已尽显盛世的华贵（图87）。而此件织锦采用了辽式斜纹纬锦组织，这种组织结构大约从晚唐开始出现，而且其纹样已带有自由的写实风格，应是陵阳公样在唐代晚期流行的典型代表之一。

综上可见，陵阳公样使用的团窠环有三种类型：第一种是组合环，有双联珠、花瓣联珠、卷草联珠等各种变化，是陵阳公样与联珠团窠较为接近的一种；第二种是卷草环；第三种采用花蕾。外圈的花卉纹样后期变得越来越大，花卉环中的动物纹样却逐渐消失，形成了完全由花卉组成的团窠宝花纹。

◀图87　宝花立狮纹锦图案复原

（五）宝　花

宝花是唐代颇具代表性的一种图案。《新唐书·地理志》中载越州会稽郡上贡朝廷的贡品中就有宝花花纹罗[①]，日本奈良正仓院中也有小宝花绫题记的织物传世。其实，所谓宝花并不是特指某种花卉，而是对花卉团窠图案的一种称呼，它由各种自然形态花卉抽象概括而得，其中既有来自地中海一带的忍冬和卷草，也有中亚盛产的石榴和葡萄，还有来自印度佛教的莲花，当然还有更多中国的花卉题材，最后形成叶中有花、花中有叶、虚实结合、正侧相叠、花蕾相间的装饰性图案。

从造型来看，宝花多呈对称放射状，分为瓣式、蕾式和侧式三种。

其中最为简单的瓣式宝花是柿蒂花，顾名思义，所谓柿蒂花，是指这种四瓣小花图案形似柿子成熟从树上摘下后，留在柿子果实底部凹陷处的四瓣花萼。其图案特点是每个花瓣作"一尖两弯"。这种图案早在汉代就已出现在丝绸中，但仅作点缀之用。到南北朝时它开始发展为独立图案，约到隋唐之交时，真正的遍体柿蒂花图案才在丝绸中出现，这在很多这个时期出土的彩绘俑的服饰上可以得到印证（图88）。相比而言，绫绮等暗花织物应用柿蒂花最多（图89）。大诗人白居易在《杭州春望》中描述杭州胜景，提到"红袖织绫夸柿蒂"，并自注"杭州出柿蒂花者尤佳也"，指的就是杭州所产的柿蒂绫。宋代吴自牧在《梦粱录》中追忆临

① 欧阳修，宋祁．新唐书．北京：中华书局，1975：1060.

▲图 89　柿蒂纹绫
唐代，青海都兰出土

安胜景，也提到"杭州产绫有柿蒂、狗脚多种……皆花纹凸出，色样不一"，可见迟至南宋，柿蒂绫仍是杭州名产。从都兰和敦煌的出土实物来看，这些柿蒂织物风格接近却变化丰富。朵花也可看作是瓣式宝花的一种，它通常只有四瓣、五瓣或六瓣的正视小团花，形式较为简单，但却是十分普遍，几乎在整个唐代都出现，没有明确的流行时期。

　　另一些瓣式宝花较柿蒂花复杂。如新疆吐鲁番出土的小窠宝花纹锦（图90），主花为八瓣双层，轮廓更加细腻，体形更为丰满。此后，宝花的造型变得更丰富，开始把花瓣与叶、花蕾结合起来，

▲图90 小窠宝花纹锦
唐代，新疆吐鲁番出土

这些花蕾多取其侧面造型，因此初看与花瓣的效果相仿。随着宝花的演变，花蕾变成了花苞，所占比重也越来越大，装饰手法中采用了多层次的晕繝，宝花更加显得雍容华贵，称为蕾式宝花。像青海都兰出土的宝花纹刺绣锦袜上的花蕾直接显露在外面，属于完全显蕾式；而新疆吐鲁番出土的红地宝花纹锦则用如意头的形式掩藏了部分花蕾，属于藏蕾和显蕾两者掺半的情况。有些宝花十分华丽，如美国大都会艺术博物馆收藏的一件黄地宝相花纹斜纹纬锦（图91），其团窠直径达到50厘米，由三层构成，中心为一朵三重花瓣的朵花，中间一层是一圈枝干及伸展出来的叶子、侧视花卉和花蕾，最外一层是八朵由卷叶包裹的花蕾。这种繁复、装饰意味浓厚的宝花风格在开元年间达到了全盛，并一直流行到晚唐甚至是五代和北宋时期。

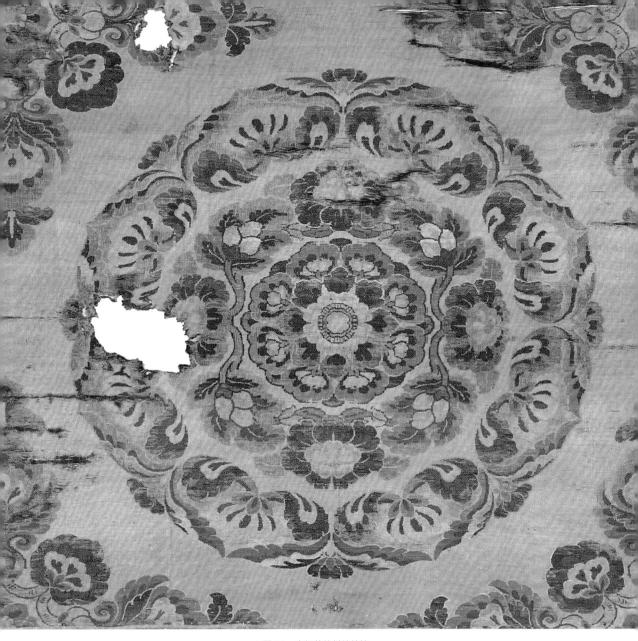

▲ 图 91　宝相花纹斜纹纬锦
唐代

▲ 图 92 红地独窠蝶绕莲花纹绫
唐代

▲ 图 93 红地独窠蝶绕莲花纹绫图案复原

到了唐代中晚期，开始流行一种侧式宝花，它外延区的花蕾由十分写实的半侧向全朵花联成，尽管整体结构并无大的变化，但风格更为清秀。原本装饰性强烈的宝花开始逐渐走向写实，看起来更像一簇鲜花，在宝花团窠的四周常配以蝶飞鹊绕之景，使图案变得生机盎然。类似的图案也被称为景象宝花。中国丝绸博物馆收藏的一件红地独窠蝶绕莲花纹绫（图92），其宝花的中心为正视的莲花，可清晰地看到莲子和莲瓣，外圈是蕾式的莲花纹，一圈八个，外面再绕一圈八朵侧式花，花间穿插有蝴蝶图案（图93）。新疆吐鲁番阿斯塔那381号墓所出的真红地花鸟纹锦（图94）的写生意味更为浓厚，是景象宝花的代表作。

图案中心为一放射状团花，由中间一朵正视的八瓣团花和外围八朵红蓝相间的小花组成，团花四周是四簇小花及四只衔花而飞的绶带鸟，在花鸟之间还装饰有八只蝴蝶。同墓伴出的有唐代宗大历十三年（778年）文书，可知其年代当在中唐早期。在中晚唐诗人的笔下也常有对此类图案的描写，如大历进士王建的《织锦曲》中有"红缕葳蕤紫茸软，蝶飞参差花宛转"等诗句。这件真红地花鸟纹锦上还织有宽约2.7厘米的经向带状花边，带有边饰的图案布局在唐代丝绸中较为少见，但在中亚织物上并不少见。当时的中亚织物一般都有中心和边缘两个区域，中心与边缘分别用两种图案，而且这两种图案分别由不同的装置进行提花，但这件明显带有唐代中原风格的织物只是一种外形的模仿，花边中的图案虽然对称，却不是严格的对称，依然是中国的提花技术。

除了绫、绮、锦等外，宝花也是夹缬图案很重要的主题之一。甘肃敦煌莫高窟藏经洞中发现了大量的宝花纹夹缬绢（图95），主要作为制作幡的面料，不过与提花织物中宝花为团窠形不同，这些夹缬中的宝花大多以菱形出现，这可能是受到了夹缬工艺的限制。

◀图 94　真红地花鸟
纹锦
唐代，新疆吐鲁番阿
斯塔那 381 号墓出土

　　同时，宝花也沿着丝绸之路向西方传播，乌兹别克斯坦布哈拉附近的瓦拉赫沙壁画中粟特王的坐垫织物上就绘有宝花纹 [1]。在敦煌发现的中亚系统织锦中也有一件红地宝花纹锦，图案层次丰富，华丽富贵，但边缘较生硬，透着一种异域风格。从技术上分析，这件红地宝花纹锦属于典型的中亚粟特织锦系统，应该是与我国唐代同时期的中亚织工生产的。

▲ 图 95　宝花纹夹缬绢幡头
唐代，甘肃敦煌莫高窟藏经洞出土

① Rowland, B. *The Art of Central Asia.* New York: Crown Publishers, 1974: 67.

（六）花枝飞鸟

约自中唐起，随着宝花图案中的写生意味日益加强，宝花周围的小簇花鸟图案开始独立出来，或小团花，或简单折枝，或鸟衔花枝，以散点式的图案形式排列，各组花鸟图案之间没有相互关联，折枝花鸟图案由此正式出现。其题材十分丰富，仅唐诗中所见，就有如下描述：秦韬玉《织锦妇》中的"合蝉巧间双盘带，联雁斜衔小折枝"；章孝标《织绫词》中的"瑶台雪里鹤张翅，禁苑风前梅折枝"；白居易《缭绫》中的"织为云外秋雁行，染作江南春水色"，《闻行简恩赐章服喜成长句寄之》中的"荣传锦帐花联萼，彩动绫袍雁趁行"，《和春深》之四中的"通犀排带胯，瑞鹘勘袍花"；王建《和蒋学士新授章服》中的"瑞草唯承天上露，红鸾不受世间尘"；刘兼《宣赐锦袍设上赠诸郡客》中的"将同玉蝶侵肌冷，也遣金鹏遍体飞"；等等。

这种时尚流行的变化也影响了唐代的官服图案，据《新唐书·车服志》载，唐高祖在位时（618—626年）规定官服图案为"亲王及三品、二王后，服大科绫罗，色用紫，饰以玉；五品以上服小科绫罗，色用朱，饰以金；六品以上服丝布交梭双紃绫，色用黄"。到太宗时，对低阶官员进行了调整，"又命七品服龟甲双巨十花绫，色用绿；九品服丝布杂绫，色用青"。到了唐文宗即位的大和元年（827年），变更为"三品以上服绫，以鹘衔瑞草、雁衔绶带及双孔雀；四品、五品服绫，以地黄交枝；六品以下服绫，小窠无

文及隔织、独织"。^① 这里的鹣衔瑞草接近花鸟图案，而地黄交枝应属折枝花卉图案。

写生花鸟图案中还有一类是缠枝花卉，它基本以呈 S 状缠绕的植物藤蔓为骨架，配合以各种花卉、枝叶、果实，造型多曲卷圆润，也被称为"唐草"，葡萄纹是其中最为常见的一种。葡萄，也作蒲桃、蒲萄、蒲陶，原非中原产物，据说是由张骞自西域带回，汉代《西京杂记》中记载当时丝绸上已有葡萄纹，到了唐代葡萄纹样更为流行，白居易《和梦游春诗一百韵并序》中的"带缬紫蒲萄，袴花红石竹"，施肩吾《杂古词》中的"夜裁鸳鸯绮，朝织蒲桃绫"，曹松《白角簟》中的"蒲桃锦是潇湘底，曾得王孙价倍酬"，岑参《胡歌》中的"黑姓蕃王貂鼠裘，葡萄宫锦醉缠头"等表现的都是葡萄纹织物。

从出土的实物看，早期以葡萄纹为代表的唐草有两种形式：一种形式像新疆吐鲁番出土的葡萄花叶纹印花绢、甘肃敦煌莫高窟藏经洞和青海都兰出土的对波葡萄纹绫（图 96），以缠枝构成四方连续，形成类似于对波的骨架，并在骨架中填入葡萄纹样（图 97）。都兰出土的另一件卷草葡萄纹绫构图更为复杂，互相之间各有缠绕穿插。另一种形式是通幅的葡萄纹样，中轴处还形成宝花图案，因此也称为宝花缠枝，如收藏于甘肃省博物馆的葡萄唐草文绫。

① 欧阳修，宋祁.新唐书.北京：中华书局，1975：584-585.

▲ 图 96　对波葡萄纹绫
唐代，青海都兰出土

▶ 图 97　对波葡萄纹绫图案复原

有些唐草中还穿插有鸟兽纹样，如青海都兰出土的缠枝狮凤纹锦，在缠枝花中有狮、凤相间穿插；甘肃敦煌莫高窟藏经洞发现的蓝地朵花鸟衔璎珞纹锦，在两侧各有一排六瓣花卉纹样，每朵花旁边各有两只相向而飞的鸟，口衔枝蔓，胸部垂挂着璎珞状的装饰品；另一件墨绘鸟衔花枝纹幡（图 98），在暗红色绮制成的幡身上，用墨绘出衔枝而飞的飞鸟形象，类似的图案在收藏于法国集美博物馆的菱格纹绮地刺绣鸟衔花枝上也能见到。这是唐代中晚期的常见图案，在五代时期也十分流行，这在于阗国王和曹议金家族女供养人服饰图案（图 99）上也可得到印证。

◀图 98　墨绘鸟衔花枝纹幡
唐代，甘肃敦煌莫高窟藏经洞出土

▲ 图 99 五代曹议金家族女供养人服饰图案临摹（常沙娜绘）

（七）几何纹

几何纹样是历史最悠久的一种纹样，长期占据着流行的地位。隋唐时期的丝绸中也出现了大量的几何纹。

龟背纹是其中使用较为广泛的一种。所谓龟背纹，也叫龟甲纹，是一种六边形的图案，因形似龟甲纹理而得名。唐代李贺《蝴蝶舞》诗云："杨花扑帐春云热，龟甲屏风醉眼缬。"王琦汇解："盖言其文似龟甲上纹路也。"龟背之名在唐代的文书和史料中时有出现，如《唐咸通十四年（873年）正月四日沙州某寺交割常住物等点检历》（P.2613）中记载有"龟背青绫裙"，《新唐书·车服志》载"太宗时，又命七品服龟甲双巨十花绫，色用绿"。而在莫高窟壁画维摩诘经变中也常可见到身穿龟背纹小花袍的国王形象。可见，在隋唐时期，龟背纹也是官服常用的图案之一。

从出土实物来看，龟背纹的变化也十分丰富。如新疆吐鲁番出土的一件龟甲纹锦（图100），在暗红色地上以白色显花，以六个单独的龟背纹为一组，组成六瓣朵花图案，朵花二二错排，呈带状分布。一根直线穿过朵花中央，在花芯和花朵之间显绿色，其余部分显浅红色。另一件龟甲"王"字纹锦（图101）采用平纹纬重组织织造而成，在浅橘色地上以红、蓝两色纬线显花。在图案设计上，这件织锦将汉字"王"与六边形的龟背纹进行了组合，一个"王"字与两个龟甲纹间隔排列成一排，三排一组，相邻两排图案错排。每组图案之间留有一段空隙，中间一排居中横贯一条蓝色的线条。

▲图 100　龟甲纹锦
唐代，新疆吐鲁番出土

▲图 101　龟甲"王"字纹锦
唐代，新疆吐鲁番出土

还有以龟背纹样作为骨架，如青海都兰出土的龟甲纹织金锦带（图 102），这是国内发现最早的织金织物，以带的形式出现，幅宽为 3.2 厘米，在深绿色丝线地上以片金线织出正六边形的龟背纹，在里面填入六瓣小花；而甘肃敦煌莫高窟藏经洞出土的龟背小花纹暗花绮（图 103，图 104）以扁平形六角龟背纹样为骨架，其中点缀有圆点六瓣小花纹，同大的圆点做花芯。龟背骨架中填六瓣小花的图案在北朝晚期至唐代早期的丝织品上已可以看到，新疆吐鲁番阿斯塔那 170 号墓中就出土有类似的图案，但这件龟背小花纹绮的图案更为简洁清晰，类似图案的织物在内蒙古巴林右旗庆州白塔地宫中也有发现，所以这种六角形龟背骨架中填以小花的图案可能晚到五代到北宋初期才出现。

◀图 102　龟甲纹织金锦带
唐代，青海都兰出土

▲图 103　龟背小花纹暗花绮
唐代，甘肃敦煌莫高窟藏经洞
出土

▶图 104　龟背小花纹暗花绮
图案复原

　　菱格纹也十分常见，特别是在绫、绮、纱、罗等暗花织物中使用较为广泛，如甘肃敦煌莫高窟藏经洞出土的红色菱纹罗（图105）使用的是最为简单的菱格型图案，由四条直线相交区隔而成；另一件深红色菱格纹绮（图106）的图案则在此基础上又有变化，以直线条构成菱格骨架，一排交点处依次放置一小菱格，空一排后再为一排菱格。藏经洞还出土了一系列紫色菱格卍字纹纱残片（图107），中心是一个大菱格，有的菱格边框由十二个小菱格组成，中间点缀有朵花纹，有的菱格边框则由联珠圈组成，中间点缀朵花纹（图108）。在菱格之间是一些田字纹和卍字纹，其中每个田字纹由四个菱格构成，每个菱格又由四个小菱格组成。新疆吐鲁番出土的一件几何纹锦（图109）则可以算是几种不同形状几何图案的大荟萃，此锦在深蓝色地上以米黄色显花，除了菱形外，还排列着十字、锯齿山形和锯齿球形。

▲ 图 105　红色菱纹罗
唐代，甘肃敦煌莫高窟藏经洞出土

◀图 106　深红色菱格纹绮
唐代，甘肃敦煌莫高窟藏经洞出土

▲图 107　紫色菱格卍字纹纱残片
唐代，甘肃敦煌莫高窟藏经洞出土

a

b

◀图 108　紫色联珠菱格卍字纹纱
唐代，甘肃敦煌莫高窟藏经洞出土

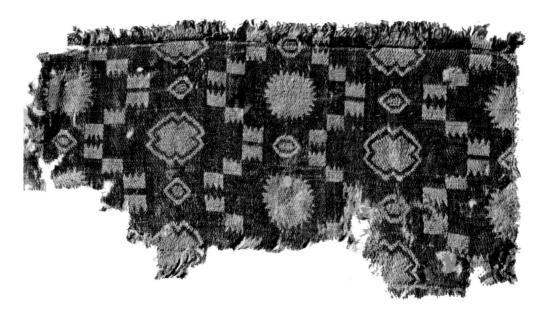

▲图 109　几何纹锦
唐代，新疆吐鲁番出土

　　还有一些几何纹样的构成较为繁复，如盘绦纹，也称绦带纹，是一种以绦带和结为纹样的图案，因连绵不断，变化万千，故有吉祥之意。如敦煌藏经洞出土的几件绦带纹绫（图 110），现都用作为幡身，中心为一，方胜内里一朵四出花，方胜外缘四面抛出花结，最外一周则是由方胜与花结相绕成团窠，复原后的图案直径达到 50 厘米左右，基本与幅宽相当，故图案仅沿经线方向循环（图 111）。

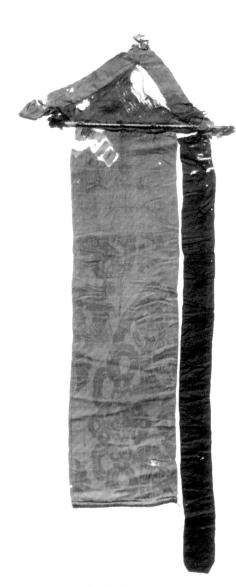

▲ 图 110　绶带纹绫
晚唐至五代，甘肃敦煌莫高窟藏经洞出土

▲ 图 111　绶带纹绫图案复原

值得注意的是其中有一件幡身所用的面料有 1/4 是素织的，这表示在当时这种丝织物是很珍贵的，所以连机头都没有浪费。球路纹，也称毬路纹，是以圆圆相交为基本骨架而构成的图案，藏经洞出土的一件球路飞鸟纹锦（图 112）保留下来的部分不多，能辨认出图案的骨架是四圆交接而成的簇四球路，其中的一个圆被切割成四个梭形的区域

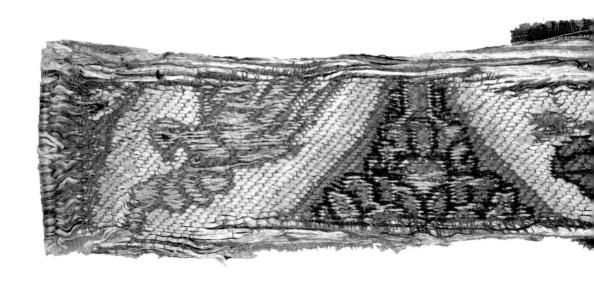

和一个中心区域，中心部分是花叶纹，而梭形部分中间安置纹样。从残存部分来看，靠幅边一个为飞鸟，另一个较残，无法分辨，但较有可能是一朵折枝花。这种图案在辽宋时期十分流行，又被称为连钱纹。这件织锦采用了辽式斜纹纬重组织织造，这也从技术层面说明此件织锦出现的年代不会太早，应该在晚唐至五代时期。

▼ 图 112　球路飞鸟纹锦
晚唐至五代，甘肃敦煌莫高窟藏经洞出土

（八）其　他

上述的这些图案基本上都有一定的程式，或是置于窠形和骨架内，或是固定的组合，此外，隋唐时期还有一些图案已经摆脱了程式的束缚，具有一定的自由性。

比如狩猎纹，隋唐时期除了发现大量联珠团窠狩猎纹外，还有不少属于散点排列的。新疆吐鲁番曾出土过两件著名的狩猎纹印花织物。

一件是烟色地狩猎纹印花绢（图113），1973年出土自阿斯塔那191号墓，长44厘米，宽29厘米，由4块绢拼接而成。图案中心是一位骑在马上作回首狩猎状的男子，他长相粗犷，大眼睛，头戴梁冠，身穿翻领袍，下露出长裤，腰悬箭囊，正回头拉弓搭箭射向身后一头张口提足、凶狠扑来的狮子。马边一条凶猛的猎犬正在追赶一只拼命逃跑的野兔。男子的上方一只猛禽正俯身冲向地面的猎物，远处还有山树点缀。画面非常生动，具有很强的写实性。与日本奈良法隆寺收藏的联珠四骑狩狮纹锦一样，这件印花绢中的马身上也烙有汉字，或为"飞"字，应该是中国古代文献记载的烙马印，说明这是一匹官马，就是官府供给或饲养的马。官马制度在西汉时期就已经确立，到了唐代进一步得到完善，这件狩猎纹印花绢的出土说明当时吐鲁番地区也施行了中原的官马制度。①

① 阿迪力·阿布力孜，帕丽旦·沙丁. 烟色地狩猎纹印花绢. 中国民族报，2019-03-15（9）.

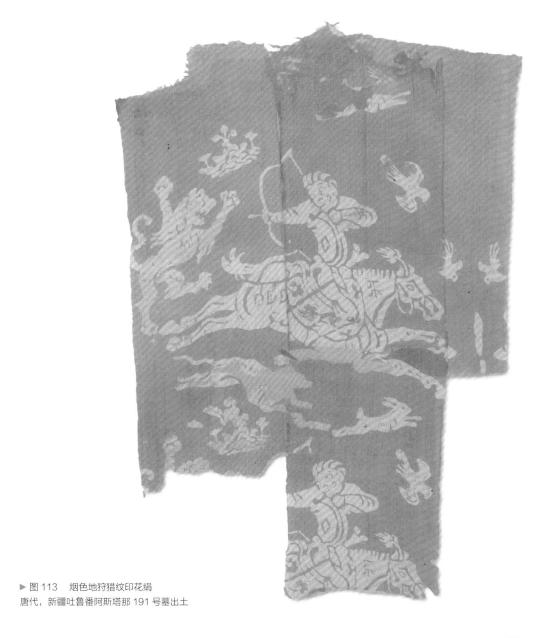

▶ 图 113　烟色地狩猎纹印花绢
唐代，新疆吐鲁番阿斯塔那 191 号墓出土

　　另一件是 1968 年在阿斯塔那 105 号墓中出土的绿地狩猎纹印花纱（图 114），它在墨绿地上呈浅绿色图案，狩猎的骑士姿势各有不同，有扬鞭催马者、回射者、前射者，其间点缀奔逃的鹿兔、惊飞的鸟雀，并杂以花卉树木、山石，图案排列更为分散自由，场面也更为宏大。

▲ 图 114　绿地狩猎纹印花纱
唐代，新疆吐鲁番阿斯塔那 105 号墓出土

鸟衔绶带纹在隋唐时期也很流行。不同于粟特织锦中的含绶鸟常置于瓣窠或联珠窠内，口衔联珠圈带，并常以单只的形式出现，此种图案以独立方式出现，鸟口中所衔的多为丝带或璎珞所结的盘绶，并常为两两相对的形式。如甘肃敦煌莫高窟藏经洞出土的蓝地朵花鸟衔璎珞纹锦（图 115），花间对飞的鸟雀双双衔着璎珞为系，下缀丝带花结的方胜。据扬之水先生研究，唐代有立春日剪彩花的风俗。彩花式样很多，其中花树蜂蝶和对飞的衔绶鸟雀是较为常见的。李远《翦（剪）彩》诗有"翦（剪）彩赠相亲，银钗缀凤真。双双衔绶鸟，两两度桥人。叶逐金刀出，花随玉指新。愿君千万岁，无岁不逢春"，以鸟口中所衔绶带取长寿之意。唐玄宗时张说《奉和圣制赐王公千秋镜应制》中有"千秋题作字，长寿带为名"，其句下自注"以长绶为带，取长寿之义"也是一证。正因为这些彩花的图案寄寓着春日里的欢欣和祝福，加之风俗流传，也被移用到包括丝绸在内的各种工艺品中。[1] 最为典型的是另一件出自甘肃敦煌莫高窟藏经洞的织物——孔雀衔绶带纹二色绫（图 116）。这件二色绫采用黄色经线和红色纬线异色的方法织成，现褪色情况严重。图案尺寸较大，保留下来的部分为一只口衔绶带的孔雀图案。孔雀长有华丽的尾羽，推测原来的纹样可能设计成两只相对而立的孔雀双喙共衔一绶带的形式，绶带的中心是一枚方胜，四周围绕由丝带组成的花结，下由花结垂带。对照《新唐书·车服志》所载唐文宗大和年间所定"三品以上服绫，以鹘衔瑞草、雁衔绶带及双孔雀"，这可能就是所谓"双孔雀"，即唐代三品以上的正式官服图案之一。此种图案一直沿用到辽宋时期，在辽代耶律羽之墓中就曾出土了类似的雁衔绶带纹锦。

① 扬之水 . 金钗斜戴宜春胜：人日与立春节令物事寻微 . 中国文化，2014（2）：49-61.

▲图 115　蓝地朵花鸟衔璎珞纹锦
唐代，甘肃敦煌莫高窟藏经洞出土

▲图 116　孔雀衔绶带纹二色绫
唐代，甘肃敦煌莫高窟藏经洞出土

　　此外，还有一些图案是为某些功用或器具而特别创作的，多见于与佛教相关的丝绸用具中，因此以佛像为主。敦煌藏经洞出土了一批佛幡，在幡身或幡身上往往绘有佛像或是供养人像。其中最具震撼力的就是现在收藏于大英博物馆的刺绣《凉州瑞像图》（图117）。所谓"凉州瑞像"是北魏时代的著名高僧刘萨诃发现于凉州地区的倚山石佛像，又名凉州御容山瑞像，其遗迹位于今甘肃永昌县境。据说这尊石佛像能预测社会兴衰、人世治乱和民众生活福祸，极其灵验，因此信仰者甚众。从武周时期开始，河西地区就出现了大量凉州瑞像造像碑石和石窟，敦煌石窟也营造了大量以凉州瑞像为主题的洞窟，绘制了巨幅凉州瑞像壁画。此件绣品中的佛陀采用了凉州瑞像的固定造像模式：着右袒袈裟，左手握衣襟于胸前，右手下垂，掌心向内或向外，施与愿印，跣足立于莲台上。佛陀的两侧各有一佛弟子和菩萨，均赤脚立于莲台之上。绣品右下方跪着四个男供养人：其中一人为比丘，身旁的榜题上绣有"崇教寺维那义明供养"；另外三人均着蓝色圆领袍，头戴黑色幞头。身后是一个站立的男性侍从，其中一人身旁的榜题上绣有"王□□一心供养"等字。左下方跪有四个女供养人，头梳发髻，身穿窄袖襦，外罩半臂，身系各色长裙，有的还披有披帛。一位妇女身旁还跪一男童，两人身后还站着一位身穿袍服的侍女。整件绣品采用劈针法绣成，其针脚较为粗疏，大多在0.8～1厘米之间，是早期劈针绣的拉长，事实上已和一般的直针相去不远，是劈针和直针之间的一个过渡。类似的绣品还有刺绣千佛帐、绢地刺绣伞盖千佛等等，但相对而言，这些图案更应算是画作，而非纹样。

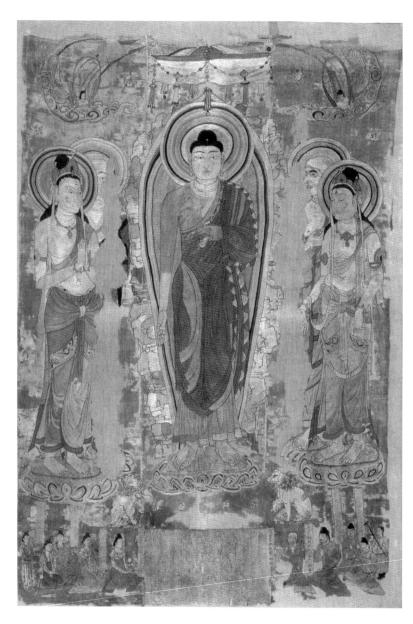

◀ 图117　刺绣《凉州瑞像图》
唐代，甘肃敦煌莫高窟藏经洞出土

　　隋唐是丝绸之路开拓过程中的鼎盛时期，丝绸作为服饰和日用品大量出现在丝路沿途人们的生活中，西方的织造技术和艺术进一步影响了中国内地的丝绸生产，东西方设计艺术兼容并蓄。中原织工一方面对自魏晋南北朝时期就大量传入的西域联珠图案进行模织，另一方面创新性地用由忍冬纹或葡萄卷草纹发展而来的缠枝花环取代了联珠环，创制了花卉式团窠，即初唐著名的陵阳公样。而中原传统的柿蒂纹在吸收了各种植物元素的基础上，发展出了一种以花卉植物纹样为主题的团窠宝花图案。发展到中唐时期，丝绸图案开始受到写实主义风格的影响，团窠宝花逐渐演变为颇具写生意味、四周蜂蝶飞鸟围绕的景象宝花，最后，这些蜂蝶飞鸟纹渐渐独立出来，并向折枝、缠枝花鸟纹演变，最终形成大唐新样，并成为日后丝绸图案设计的主流。

参考文献
REFERENCES

Anna, A. *Ierusalimskaja and B. Borkopp, Von China nach Byzanz, Frühmittelalterliche Funde an der Nordkaukasischen Seidenstrasse*. Munich: Editio Maris, 1996.

Harper, P. O. *The Royal Hunter: Art of the Sasanian Empire*. Asia Society, 1978.

Pelliot, P. *Les Grottes de Touen–Houang*. Paris: Librairie Paul Geuthner, 1920.

Rowland, B. *The Art of Central Asia*. New York: Crown Publishers, 1974.

Shepherd, D. & Henning, W. *Zandaniji Identified? Aus der Welt der Islamischen Kunst, Festschft fur Ernst Kuhel zun 73*. Berlin: Gebrustag, 1959.

Stein, A. *Innermost Asia (Vol II)*. Oxford: Clarendon Press, 1928.

阿迪力·阿布力孜，帕丽旦·沙丁.烟色地狩猎纹印花绢.中国民族报，2019-03-15（9）.

常沙娜，等.沙鸣花开——敦煌历代服饰图案临摹原稿展.杭州：中国丝绸博物馆，2012.

敦煌文物研究所考古组.莫高窟发现的唐代丝织物及其它.文物，1972（12）：55.

俄罗斯国立艾尔米塔什博物馆.俄藏敦煌艺术（I）.上海：上海古籍出版社，2002.

高汉玉，包铭新.中国历代染织绣图录.香港：商务印书馆香港分馆，1986.

高山.再现敦煌：壁画艺术临摹集.南京：江苏凤凰美术出版社，2018.

高田时雄.关于吐鲁番探险与吐鲁番文献的私人备忘录.西南民族大学学报（人文社科版），2019（2）：187-189.

国家文物局.奇迹天工——中国古代发明创造文物展.北京：文物出版社，2008.

国家文物局.丝绸之路.北京：文物出版社，2014.

冯·勒科克，瓦尔德施密特.新疆佛教艺术.管平，巫新华，译.乌鲁木齐：新疆教育出版社，2006.

欧阳修，宋祁.新唐书.北京：中华书局，1975.

朴文英.日本正仓院藏唐代染织绣品及若干问题//辽宁省博物馆.辽宁省博物馆学术论文集第三辑（1999—2008）.沈阳：辽海出版社，2009：1674-1679.

陕西省文物考古研究所.法门寺考古发掘报告.北京：文物出版社，2007.

尚刚.隋唐五代工艺美术史.北京：人民美术出版社，2005.

斯坦因.西域考古图记.桂林：广西师范大学出版社，1998.

松本包夫.正倉院裂と飛鳥天平の染織.京都：紫紅社，1984.

全涛.北高加索的丝绸之路//罗丰.丝绸之路上的考古、宗教与历史.北京：文物出版社，2011：102-114.

吐鲁番地区文管所.1986年新疆吐鲁番阿斯塔那古墓群发布简报.考古，1992（2）：143-156.

吐鲁番学研究院.新疆吐鲁番阿斯塔那西区2004年发掘简报.文物，2014（7）：31-52.

王炳华.盐湖古墓.文物，1973（10）：28-36.

王乐.中国古代丝绸设计素材图系·汉唐卷.杭州：浙江大学出版社，2018.

武敏.唐代的夹版印花——夹缬.文物，1979（8）：40-49.

新疆维吾尔自治区博物馆.新疆吐鲁番阿斯塔那北区墓葬发掘简报.文物，1960（6）：13-21.

新疆维吾尔自治区博物馆.吐鲁番阿斯塔那—哈拉和卓古墓群清理简报.文物，1971（1）：8-29.

新疆维吾尔自治区博物馆.吐鲁番阿斯塔那363号墓发掘简报.文物，1972（2）：7-12.

新疆维吾尔自治区博物馆.丝绸之路·汉唐织物.北京：文物出版社，1973.

新疆维吾尔自治区博物馆，西北大学历史系考古专业.1973年吐鲁番阿斯塔那古墓群发掘简报.文物，1975（7）：8-26.

新疆维吾尔自治区博物馆.吐鲁番地域与出土绢织物.［出版地不详］：明新社，2000.

新疆维吾尔自治区博物馆考古队.吐鲁番哈喇和卓古墓群发掘简报.文物，1978（6）：1-14.

新疆维吾尔自治区博物馆考古队.阿斯塔那古墓群第二次发掘简报.新疆文物，2000（3-4）：1-36.

新疆维吾尔自治区文物事业管理局，等.新疆文物古迹大观.乌鲁木齐：新疆美术摄影出版社，1999.

新疆文物考古研究所.吐鲁番阿斯塔那第十次发掘简报（1972—1973年）.新疆文物，2000（3-4）：84-128.

新疆文物考古研究所.吐鲁番阿斯塔那第十一次发掘简报（1973年）.新疆文物，2000（3-4）：168-194.

徐铮，金琳.锦程——中国丝绸与丝绸之路.杭州：浙江大学出版社，2017.

许新国，赵丰.都兰出土丝织品初探.中国历史博物馆馆刊，1991（6）：63-81.

扬之水.金钗斜戴宜春胜，人日与立春节令物事寻微.中国文化，2014（2）：49-61.

张彦远.历代名画记.周晓薇，点校.沈阳：辽宁教育出版社，2001.

赵丰.织绣珍品.香港：艺纱堂/服饰出版，1999.

赵丰.纺织品考古新发现.香港：艺纱堂/服饰出版，2002.

赵丰.中国丝绸通史.苏州：苏州大学出版社，2005.

赵丰.敦煌丝绸艺术全集·英藏卷.上海：东华大学出版社，2007.

赵丰.敦煌丝绸艺术全集·法藏卷.上海：东华大学出版社，2010.

赵丰.敦煌丝绸艺术全集·俄藏卷.上海：东华大学出版社，2015a.

赵丰.丝路之绸：起源、传播与交流.杭州：浙江大学出版社，2015b.

赵丰，齐东方.锦上胡风——丝绸之路纺织品上的西方影响（4—8世纪）.上海：上海古籍出版社，2011.

赵丰，屈志仁.中国丝绸艺术.北京：外文出版社，2012.

浙江省博物馆，等.丝绸之路大西北遗珍.香港：中国文化艺术出版社，2010.

图序	图片名称	收藏地	来源
1	陕西宝鸡法门寺地宫后室		《法门寺考古发掘报告》
2	紫红罗地蹙金绣半臂	法门寺博物馆	《法门寺考古发掘报告》
3	1908 年伯希和拍摄的甘肃敦煌莫高窟		*Les Grottes de Touen-Houang*
4	斯坦因拍摄的藏经洞洞口堆经情况		《西域考古图记》
5	长方形百衲织物	大英博物馆	《敦煌丝绸艺术全集·英藏卷》
6	开元十三年发愿文彩色绢幡	敦煌研究院	《锦程——中国丝绸与丝绸之路》
7	德国探险队所获的藏品	德国柏林国立博物馆	Staatliche Museen zu Belin 官网
8	缂丝腰带	新疆维吾尔自治区博物馆	《中国丝绸艺术》
9	蛾口茧	新疆维吾尔自治区博物馆	《丝绸之路·汉唐织物》
10	黄地瓣窠对马纹锦	青海省文物考古研究所	《纺织品考古新发现》

续表

图序	图片名称	收藏地	来源
11	塞穆鲁纹长袍	不详	*Ierusalimskaja and B. Borkopp, Von China nach Byzanz, Frühmittelalterliche Funde an der Nordkaukasischen Seidenstrasse*
12	夹缬绢	不详	*Ierusalimskaja and B. Borkopp, Von China nach Byzanz, Frühmittelalterliche Funde an der Nordkaukasischen Seidenstrasse*
13	日本奈良东大寺正仓院		来自网络
14	紫地团窠卷草立凤纹锦	日本正仓院	正倉院裂と飛鳥天平の染織
15	暗花绮组织结构示意		王乐绘制
16	暗花绫组织结构示意		王乐绘制
17	暗花罗组织结构示意		王乐绘制
18	暗花纱组织结构示意		王乐绘制
19	斜纹经锦组织结构示意		王乐绘制
20	全明经型纬锦组织结构示意		王乐绘制
21	半明经型纬锦组织结构示意		王乐绘制
22	双层锦组织结构示意		王乐绘制
23	缂丝织物（局部）放大	大英博物馆	《敦煌丝绸艺术全集·英藏卷》
24	织金织物正反（局部）放大	青海省文物考古研究所	《纺织品考古新发现》
25	绛织物（局部）	青海省文物考古研究所	《纺织品考古新发现》
26	晕繝织物（局部）	新疆维吾尔自治区博物馆	《丝绸之路·汉唐织物》

图序	图片名称	收藏地	来源
27	新疆吐鲁番出土绢画中穿晕繝裤的童子	新疆维吾尔自治区博物馆	《丝绸之路》
28	二色绫织物（局部）放大	大英博物馆	《敦煌丝绸艺术全集·英藏卷》
29	菱格纹绞缬绢	新疆维吾尔自治区博物馆	《中国丝绸艺术》
30	连叶朵花纹夹缬绢	大英博物馆	《敦煌丝绸艺术全集·英藏卷》
31	花鸟纹灰缬绢	新疆维吾尔自治区博物馆	《中国古代丝绸设计素材图系·汉唐卷》
32	劈针（局部）放大	青海省文物考古研究所	《纺织品考古新发现》
33	压金彩绣（局部）放大	英国维多利亚与艾伯特博物馆	《敦煌丝绸艺术全集·英藏卷》
34	紫红罗地蹙金绣裙	法门寺博物馆	《法门寺考古发掘报告》
35	联珠猪头纹方砖	不详	《锦上胡风——丝绸之路纺织品上的西方影响（4—8世纪）》
36	联珠猪头纹织物图案	乌兹别克斯坦阿夫拉西阿卜壁画	来自网络
37	猪头纹锦	新疆维吾尔自治区博物馆	《中国丝绸艺术》
38	猪头纹锦	贺祈思先生藏	《锦上胡风——丝绸之路纺织品上的西方影响（4—8世纪）》
39	猪头纹挂毯	美国克利夫兰美术馆	美国克利夫兰美术馆官网
40	猪头纹刺绣	美国大都会艺术博物馆	美国大都会艺术博物官网

续表

图序	图片名称	收藏地	来源
41	联珠大鹿纹锦	新疆维吾尔自治区博物馆	《新疆文物古迹大观》
42	联珠对鸟纹锦	新疆维吾尔自治区博物馆	《丝绸之路·汉唐织物》
43	联珠对鸟纹锦图案复原		根据联珠对鸟纹锦复原
44	团窠联珠对鹿纹锦	中国丝绸博物馆	《锦程——中国丝绸与丝绸之路》
45	团窠联珠对鹿纹锦图案复原		根据团窠联珠对鹿纹锦复原
46	朵花团窠对鹿纹夹缬	艾尔米塔什博物馆	《敦煌丝绸艺术全集·俄藏卷》
47	朵花团窠对鹿纹夹缬图案复原		根据朵花团窠对鹿纹夹缬复原
48	联珠翼马纹锦	新疆维吾尔自治区博物馆	《丝路之绸：起源、传播与交流》
49	联珠翼马纹锦	新疆维吾尔自治区博物馆	《丝路之绸：起源、传播与交流》
50	联珠四骑狩狮纹锦	日本法隆寺	《正倉院裂と飛鳥天平の染織》
51	联珠四骑狩狮纹锦（局部）		《正倉院裂と飛鳥天平の染織》
52	联珠对孔雀"贵"字纹锦	新疆维吾尔自治区博物馆	《丝绸之路·汉唐织物》
53	联珠对孔雀"贵"字纹锦图案复原		根据联珠对孔雀"贵"字纹锦复原
54	联珠对鹊纹锦	新疆维吾尔自治区博物馆	《吐鲁番地域与出土绢织物》
55	联珠对马纹锦	新疆维吾尔自治区博物馆	《吐鲁番地域与出土绢织物》
56	联珠对马纹锦图案复原		根据联珠对马纹锦复原
57	联珠团花纹锦	新疆维吾尔自治区博物馆	《中国历代染织绣图录》

图序	图片名称	收藏地	来源
58	团花纹锦	新疆维吾尔自治区博物馆	《吐鲁番地域与出土绢织物》
59	黄色团窠双珠对龙纹绫	新疆维吾尔自治区博物馆	《奇迹天工——中国古代发明创造文物展》
60	黄色团窠双珠对龙纹绫背面的题记		《织绣珍品》
61	联珠对龙纹绫	美国大都会艺术博物馆	美国大都会艺术博物馆官网
62	联珠对龙纹绫图案复原		根据联珠对龙纹绫复原
63	红地瓣窠含绶鸟纹锦	青海省文物考古研究所	《纺织品考古新发现》
64	红地瓣窠含绶鸟纹锦图案复原		根据红地瓣窠含绶鸟纹锦复原
65	甘肃敦煌莫高窟第 158 窟卧佛枕上的瓣窠含绶鸟纹	甘肃敦煌莫高窟第 158 窟	《再现敦煌：壁画艺术临摹集》
66	瓣窠含绶鸟纹图案复原		《沙鸣花开——敦煌历代服饰图案临摹原稿展》
67	红地桃形纹波斯文锦	青海省文物考古研究所	《丝路之绸：起源、传播与交流》
68	团窠尖瓣对狮纹锦缘经帙	大英博物馆	《敦煌丝绸艺术全集·英藏卷》
69	团窠尖瓣对狮纹锦缘经帙图案复原		根据团窠尖瓣对狮纹锦复原
70	团窠尖瓣对狮纹锦	法国桑斯大教堂	《织绣珍品》
71	黄地瓣窠灵鹫纹锦	青海省文物考古研究所	《纺织品考古新发现》
72	团窠对鸭纹锦	大英博物馆	《敦煌丝绸艺术全集·英藏卷》

续表

图序	图片名称	收藏地	来源
73	团窠对鸟纹锦	中国丝绸博物馆	《锦上胡风——丝绸之路纺织品上的西方影响（4—8世纪）》
74	鹦鹉纹锦	法门寺博物馆	《中国丝绸艺术》
75	红地团狮纹锦	英国维多利亚与艾伯特博物馆	《敦煌丝绸艺术全集·英藏卷》
76	红地团狮纹锦图案复原		根据红地团狮纹锦复原
77	红地团凤纹妆花绫	英国维多利亚与艾伯特博物馆	《敦煌丝绸艺术全集·英藏卷》
78	蓝地团窠鹰纹锦	英国维多利亚与艾伯特博物馆	《敦煌丝绸艺术全集·英藏卷》
79	蓝地团窠鹰纹锦图案复原		根据蓝地团窠鹰纹锦复原
80	麻布幡	不详	来自网络
81	窦师纶墓志铭	西安碑林博物馆	《丝路之绸：起源、传播与交流》
82	窦师纶墓志铭盖	西安碑林博物馆	《丝路之绸：起源、传播与交流》
83	宝花立鸟印花绢	新疆维吾尔自治区博物馆	《奇迹天工——中国古代发明创造文物展》
84	宝花立鸟印花绢图案复原		根据宝花立鸟印花绢复原
85	中窠宝花立凤纹锦	青海文物考古研究所	《纺织品考古新发现》
86	宝花立狮纹锦	中国丝绸博物馆	《锦程——中国丝绸与丝绸之路》
87	宝花立狮纹锦图案复原		根据宝花立狮纹锦复原
88	三彩梳妆俑	陕西历史博物馆	陕西历史博物馆官网
89	柿蒂纹绫	青海省文物考古研究所	《纺织品考古新发现》
90	小窠宝花纹锦	新疆维吾尔自治区博物馆	《吐鲁番地域与出土绢织物》

图序	图片名称	收藏地	来源
91	黄地宝相花纹斜纹纬锦	美国大都会艺术博物馆	美国大都会艺术博物馆官网
92	红地独窠蝶绕莲花纹绫	中国丝绸博物馆	实物拍摄
93	红地独窠蝶绕莲花纹绫图案复原		根据红地独窠蝶绕莲花纹绫复原
94	真红地花鸟纹锦	新疆维吾尔自治区博物馆	《丝绸之路大西北遗珍》
95	宝花纹夹缬绢幡头	艾尔米塔什博物馆	《敦煌丝绸艺术全集·俄藏卷》
96	对波葡萄纹绫	青海省文物考古研究所	《纺织品考古新发现》
97	对波葡萄纹绫图案复原		根据对波葡萄纹绫复原
98	墨绘鸟衔花枝纹幡	大英博物馆	《敦煌丝绸艺术全集·英藏卷》
99	五代曹议金家族女供养人服饰图案临摹	中国丝绸博物馆	《锦程——中国丝绸与丝绸之路》
100	龟甲纹锦	新疆维吾尔自治区博物馆	《吐鲁番阿斯塔那第十一次发掘简报（1973 年）》
101	龟甲“王”字纹锦	新疆维吾尔自治区博物馆	《丝绸之路·汉唐织物》
102	龟甲纹织金锦带	青海省文物考古研究所	《纺织品考古新发现》
103	龟背小花纹暗花绮	法国吉美博物馆	《敦煌丝绸艺术全集·法藏卷》
104	龟背小花纹暗花绮图案复原		根据龟背小花纹暗花绮复原
105	红色菱纹罗	大英博物馆	《敦煌丝绸艺术全集·英藏卷》
106	深红色菱格纹绮	大英博物馆	《敦煌丝绸艺术全集·英藏卷》
107	紫色菱格卍字纹纱残片	大英博物馆	《敦煌丝绸艺术全集·英藏卷》

续表

图序	图片名称	收藏地	来源
108	紫色联珠菱格卍字纹纱	英国维多利亚与艾伯特博物馆	《敦煌丝绸艺术全集·英藏卷》
109	几何纹锦	新疆维吾尔自治区博物馆	《丝绸之路·汉唐织物》
110	绶带纹绫	英国维多利亚与艾伯特博物馆	《敦煌丝绸艺术全集·英藏卷》
111	绶带纹绫图案复原		根据绶带纹绫复原
112	球路飞鸟纹锦	艾尔米塔什博物馆	《敦煌丝绸艺术全集·俄藏卷》
113	烟色地狩猎纹印花绢	新疆维吾尔自治区博物馆	《奇迹天工——中国古代发明创造文物展》
114	绿地狩猎纹印花纱	新疆维吾尔自治区博物馆	《丝绸之路·汉唐织物》
115	蓝地朵花鸟衔璎珞纹锦	大英博物馆	《敦煌丝绸艺术全集·英藏卷》
116	孔雀衔绶带纹二色绫	大英博物馆	《敦煌丝绸艺术全集·英藏卷》
117	刺绣《凉州瑞像图》	大英博物馆	《敦煌丝绸艺术全集·英藏卷》

注：

1. 正文中的文物或其复原图片，图注一般包含文物名称，并说明文物所属时期和文物出土地／发现地信息。部分图注可能含有更为详细的说明文字。
2. "图片来源"表中的"图序"和"图片名称"与正文中的图序和图片名称对应，不包含正文图注中的说明文字。
3. "图片来源"表中的"收藏地"为正文中的文物或其复原图片对应的文物收藏地。
4. "图片来源"表中的"来源"指图片的出处，如出自图书或文章，则只写其标题，具体信息见"参考文献"；如出自机构，则写出机构名称。
5. 本作品中文物图片版权归各收藏机构／个人所有；复原图根据文物图绘制而成，如无特殊说明，则版权归绘图者所有。

本书是"中国古代丝绸设计素材图系"丛书的延续。在图系对丝绸文物进行的以图案复原、描绘、修正为主的研究基础上，本套丛书用更多的笔墨对各个历史时期的丝绸图案设计艺术进行了阐述，并重新断代，因此，本丛书的作者也做了相应调整，未与原图系完全保持一致，如笔者原在图系负责辽宋卷的编写，此次则改为负责隋唐卷的撰写。

笔者与隋唐时期丝绸文物的接触，最早源于 2006 年初夏，当时有幸参加了国家社会科学基金项目"敦煌丝绸与丝绸之路——历史、技术和艺术的综合研究"的工作，对大英博物馆和维多利亚与艾伯特博物馆收藏的斯坦因收集的敦煌丝绸进行了细致的分析研究，并参与了《敦煌丝绸与丝绸之路》一书中部分章节的撰写工作。2009 年，中国丝绸博物馆先后在北京大学赛克勒考古艺术博物馆和本馆举办了"锦上胡风——丝绸之路纺织品上的西方影响（4—8 世纪）"展览。作为策展人之一，我参与了其中相当部分文物的挑选、分析和图录条目的撰写工作。这是对隋唐时期丝绸文物两次较为集中的研究，此后，虽然笔者参与策展

的"锦程——中国丝绸与丝绸之路""丝路之绸——起源、传播
与交流"等展览都涉及这个时期的丝绸文物，但整体而言，笔者
对隋唐时期丝绸艺术的研究尚停留在对总体发展脉络的概述，或
仅长于对某件具体文物的分析研究。因此，本书属泛泛之言，暂
无新颖见解，恐见笑方家，不甚惶恐。只愿能起抛砖之效，引起
各位读者对这个时期丝绸艺术的一点兴趣，也期待更多的人进行
此领域的研究。

最后，十分感谢我的师姐——东华大学王乐教授的《中国
古代丝绸设计素材图系·汉唐卷》一书为这本小册子打下的良好
基础。

徐 铮

2021 年 3 月

于西子湖畔